水彩画教学
举一反三

SHUICAIHUA JIAOXUE
JUYIFANSAN

水彩
肖像画
写生
教程

SHUICAI XIAOXIANGHUA
XIESHENG JIAOCHENG

陈海宁　张樊生 //////// 编著

岭南美术出版社

中国·广州

图书在版编目（CIP）数据

水彩肖像画写生教程 / 陈海宁，张樊生编著 .—广州：
岭南美术出版社，2020.11
（水彩画教学举一反三）
ISBN 978-7-5362-7059-6

Ⅰ.①水… Ⅱ.①陈… ②张… Ⅲ.①水彩画—肖像
画—绘画技法—教材 Ⅳ.① J215

中国版本图书馆 CIP 数据核字 (2020) 第 127254 号

水 彩 肖 像 画 写 生 教 程
SHUICAI XIAOXIANGHUA XIESHENG JIAOCHENG

编　　著	陈海宁　张樊生	
责 任 编 辑	李　颖　傅淑雯	
责 任 技 编	谢　芸	
封 面 设 计	李进健	
版 式 编 排	方壮荣	
出版、总发行	岭南美术出版社（网址：www.lnysw.net）	
	（广州市文德北路 170 号 3 楼　邮编：510045）	
经　　销	全国新华书店	
印　　刷	佛山市金华彩印刷有限公司	
版　　次	2020 年 11 月第 1 版	
	2020 年 11 月第 1 次印刷	
开　　本	889mm×1194mm　1/8	
印　　张	8	
字　　数	100 千字	
印　　数	1—2000 套	
ISBN 978-7-5362-7059-6		
定　　价	68.00 元	

目 录

CONTENT

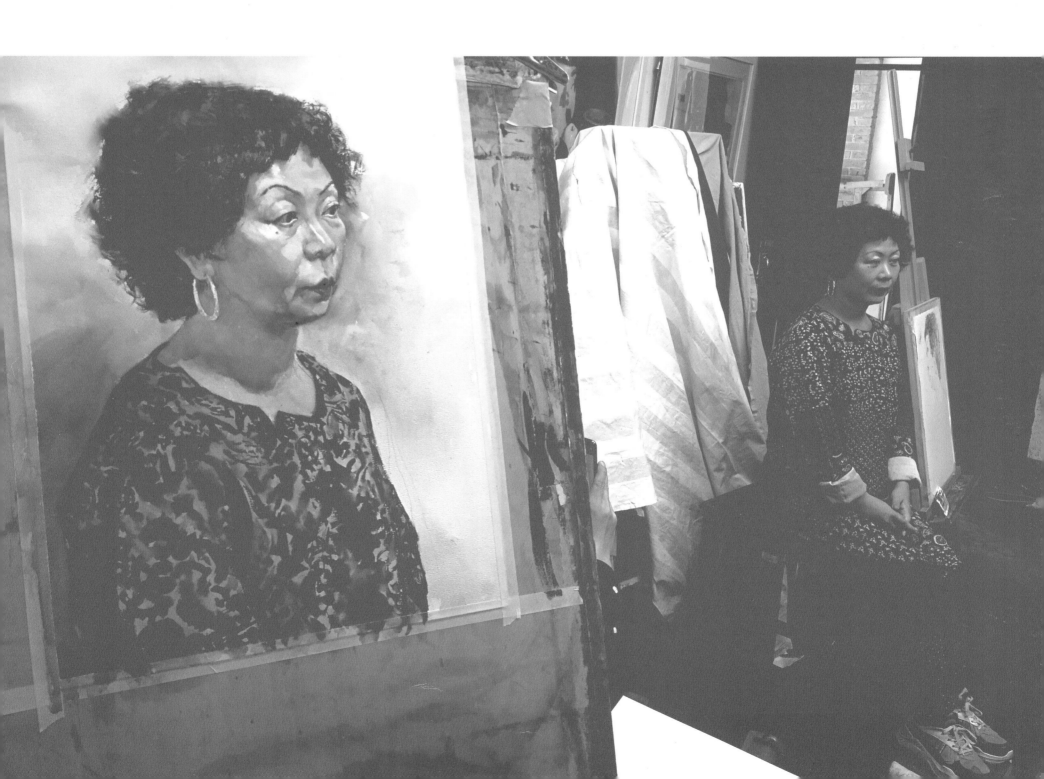

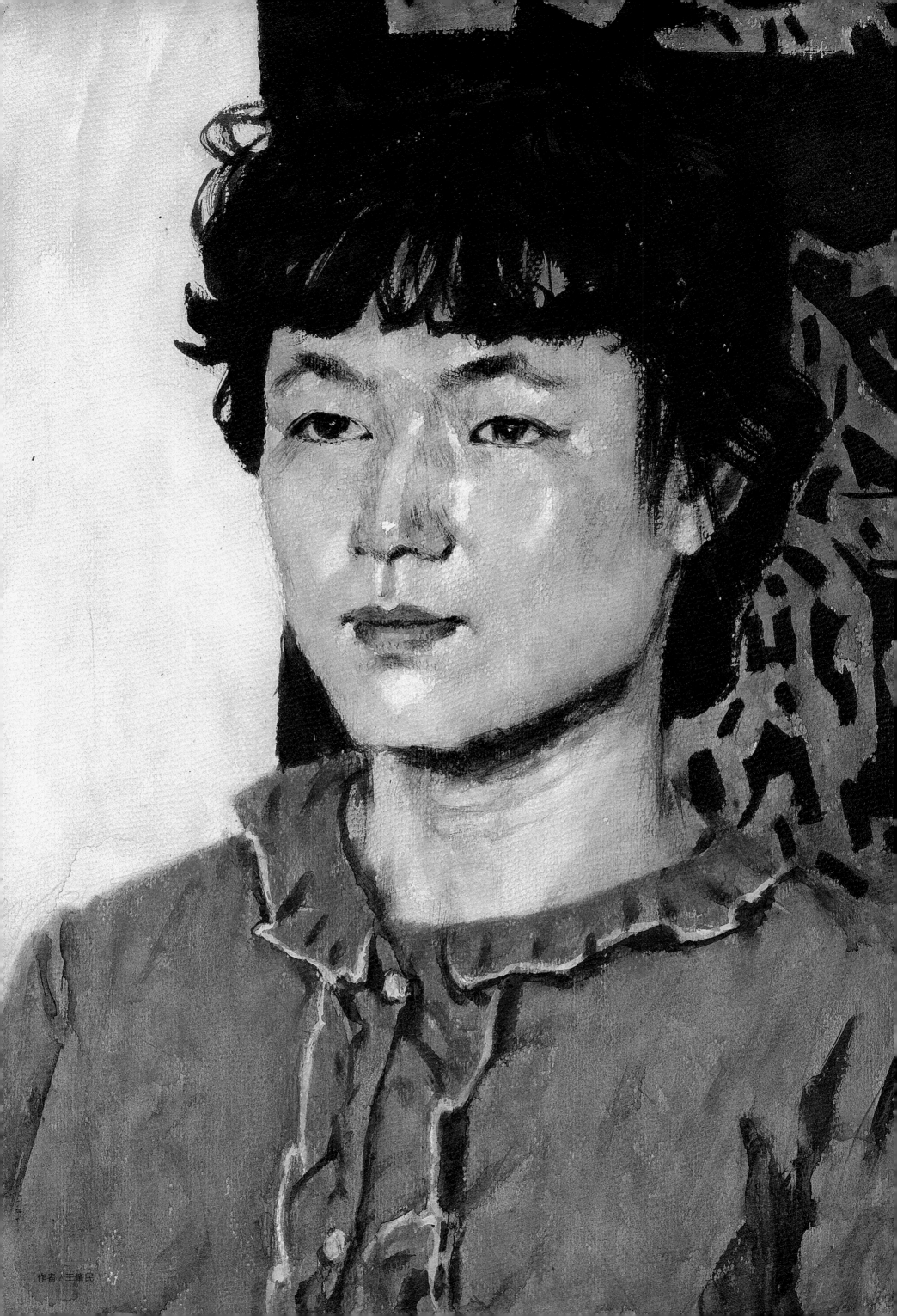
作者／王维民

第一章　为肖像画所做的素描练习

在具象绘画的范畴内，作为色彩的依托，素描的重要性不言而喻。素描处理了"色彩的形"的问题。在进入水彩肖像画之前，我们先来谈谈素描。

素描的表现手法繁多，具有无限的创造性和开拓性，其可能性与艺术家独特的审美追求息息相关。在这里，我们提供两种素描方法，对应两种不同的水彩肖像画写生技法。

素描具有多种功能，比如：作为造型基础的训练、作为速写方式的记录、作为创作构思的草稿，甚至作为独立的艺术作品等。这里讲的素描，是其中一种，即作为目的明确、有针对性的练习，具体而言，是为某种特定的色彩写生方法所做的素描练习。需要特别说明的是，这个环节的目的不是要解决具体的基础问题，它只是对接下来要去进行的色彩表现的一种逻辑性思考、一种方法和流程的推演思考，因此并不要求把这种练习的素描画得多么完整，也不必对它的完整性过分苛求，达到目的即可。

在此，我们需要完成两种素描练习。一种是"块面造型法"（图 1）。块面造型法要求把对象理解为一个球体，一个"立体"的整体概念，面的转折形成不同的朝向，其与光形成多种微妙的角度，形成了丰富的面的调子。另一种是"线描造型法"（图 2）。线描造型法则先通过线条塑造形象，再围绕"形"推演出这个形象的体积感。以形为边界进行局部推进，因而也弱化了某些虚实变化。它呈现的整体感，是一种形式上的整体和统一。从中我们可以比较出两种方法的明显不同，块面造型法考虑主体与空间的关系，在纸面上创造一个实体的综合观感。而线描造型法则注重局部的真实，力求塑造一种类似于浮雕的体积感。两种素描方法对应的是两种不同的观察方法。一种是宏观的，另一种是微观的；一种是整体的，另一种是局部的；一种是模糊的，另一种是精确的。

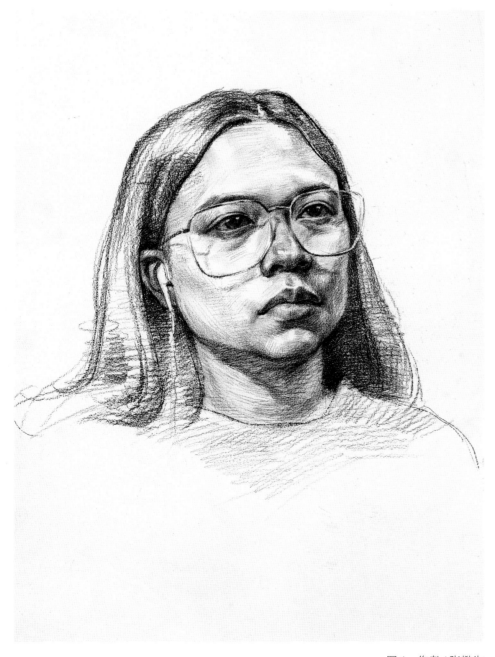

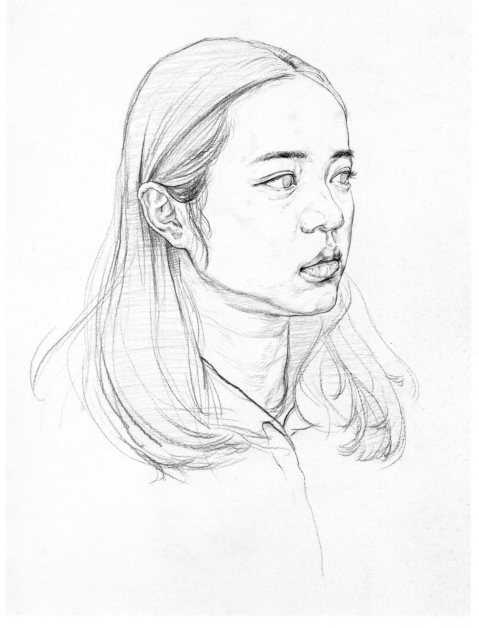

图 1　作者 / 张樊生　　　　　　　　　　　　　　　　　　图 2　作者 / 张樊生

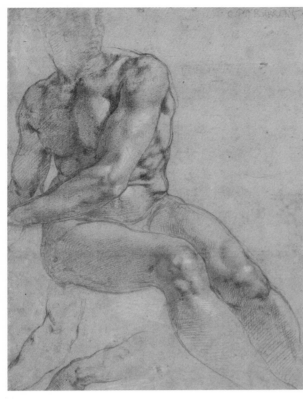

图 3　作者 / 米开朗琪罗

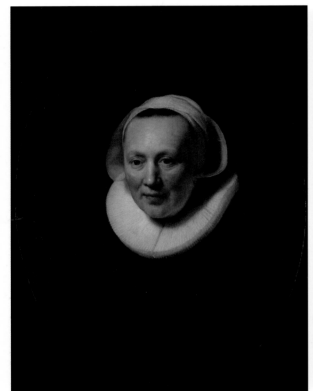

图 5　作者 / 伦勃朗

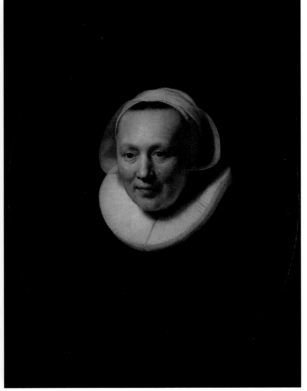

图 4　作者 / 米开朗琪罗

图 6　作者 / 伦勃朗

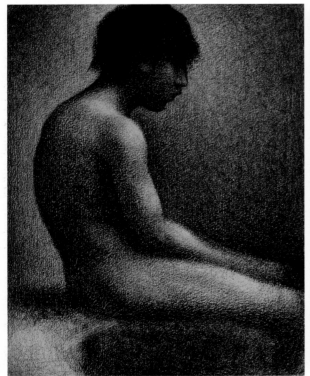

图 7　作者 / 修拉

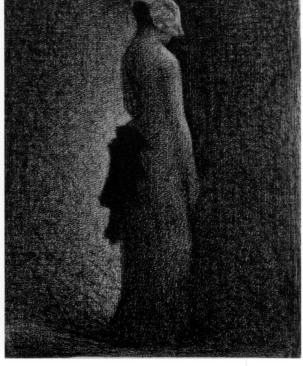

图 8　作者 / 修拉

我们可以从美术史中找到这两种素描方法传承、延续的隐蔽线索。

米开朗琪罗的素描体现"面"的作用，"晕染法"的运用，使他的素描看起来雄浑、厚重，有如他的雕塑，具有强烈的凹凸感、体量感，而不仅限于薄浮雕感。（图3、图4）

伦勃朗创造了自己独特的光线，除了为人津津乐道的金色，从技术层面上说，他把背景也纳入整体关系中来考虑，形成集中的舞台光感。将他的油画转为黑白素描效果便一目了然，整张画就是一个整体、一个观念性的"球体"。有明确的形体的顶点（最亮点），以及围绕这个最亮点分布的、层次分明的递进或递减关系的块面（明暗）。（图5、图6）

修拉的素描已经完全抛弃了线，主体和背景浑然一体，虚多于实，面多于线（面几乎占主导地位）。因为这种不确定形体和形象的画法，为画面增加了神秘的氛围。（图7、图8）

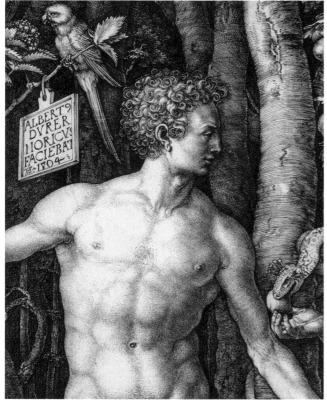

图 9　作者 / 丢勒

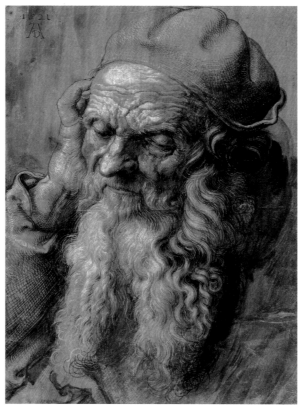

图 10　作者 / 丢勒

图 11　作者 / 安德鲁·怀斯

远至丢勒，近至安德鲁·怀斯，我们都可以看到"线描造型法"这种素描方法的延续。丢勒的作品非常严谨，几乎到了一种绝对的程度，他的作品里没有虚的部分，眼光所到之处都是实的，他的一些铜版作品精细的程度尤为惊人。（图 9、图 10）安德鲁·怀斯画得非常写实的部分蛋彩画，很大程度上得益于他坚实的素描能力。从这些放大的局部中，我们可以清楚地看到，他用密集的短线编织画面，像画素描一样画色彩。在此，我们可以感受到这种方法的魅力。（图 11）在这条线索中，贺尔拜因的重要地位显然无法逾越。人们常用中国古代人物画与之相比较，中国画尽可能地让画面趋向扁平化（图 12），而贺尔拜因仍然在平面中寻求最大限度的立体感，微妙的起伏和薄而坚实的雕塑感才是他追求的。（图 13、图 14）

图 12　作者 / 顾闳中

图 13　作者 / 贺尔拜因

图 14　作者 / 贺尔拜因

　　在"块面造型法"（图15～图17）中，面—块面—笔触，在色彩表达中，笔触常常呈现为块面，块面素描法的训练意义在于它直接转换了一种色彩表达的思维，由技术工具和表达需求反推，进而形成一种块面观察方法，而这样的观物方式又在执行训练中得到进一步加强，从而达到眼手合一。

　　在这种方法中，形象是慢慢显现的，起稿时不注重具体的形，而是以面和体来介入，用大小、形状不一的块面来搭建形体，注重整体的体量感，始终把握"球体"的概念，把所有复杂的形体都归纳为一个球体。由圆到方，由大到小，由整到零。

　　"线描造型法"（图18～图20）中，线—轮廓—边缘，这是素描的另一种思路，用这样的方式来进入色彩塑造，显然有"吃力不讨好"的可能。而当我们扫除几个技术障碍，诸如色彩的冷暖、整体与局部的关系，把形体理解为凹凸等，则可能画出另一种面貌。

　　而从线描法的步骤图可以看出，尽管最后出现了调子，但明暗依然是以线（形）为依托。把形象（包括内在的形，即结构）概括提炼成线，注重内外形的联系，局部推进，注重每一处局部的真实反映，再逐渐进行丰富刻画。

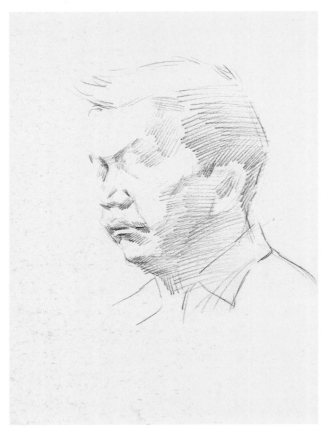

图15　作者／张樊生

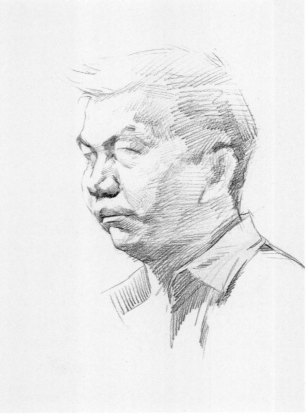

图16　作者／张樊生

图17　作者／张樊生

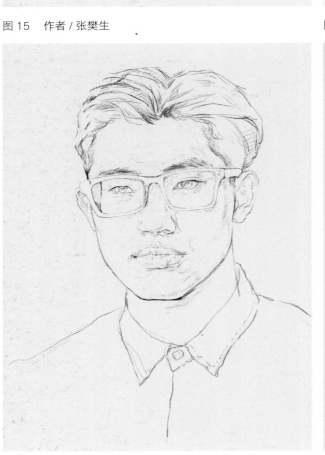

图18　作者／张樊生

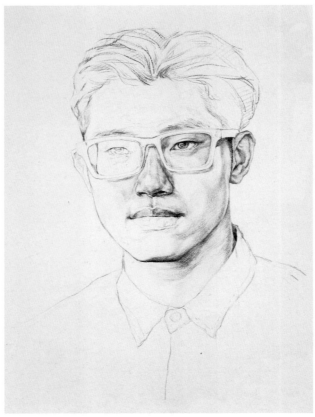

图19　作者／张樊生

图20　作者／张樊生

第二章　水彩肖像画步骤及基本技法

　　在水彩肖像画的基础训练中，要始终坚持兼顾形与色的结合。色彩的变化、笔法的运用要以素描形体为依托，做到着色有形可依、用笔有迹可循，使形体、色彩、笔法三者紧密结合，形成一个完整的有逻辑的系统。（图21）

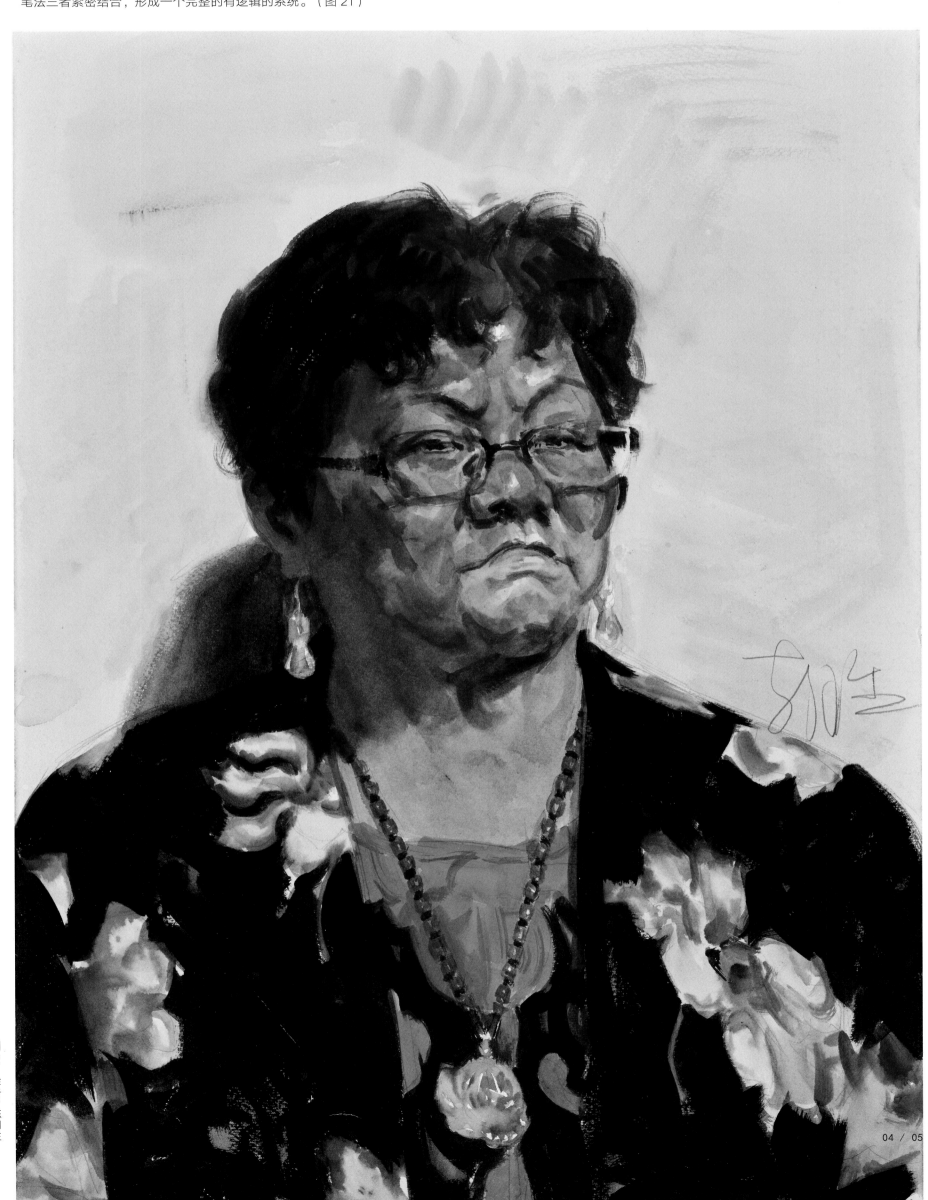

图21 作者 / 陈朝生

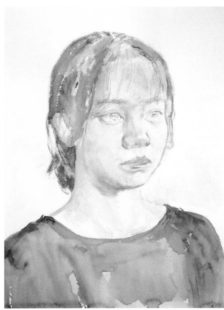
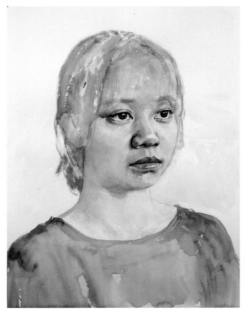
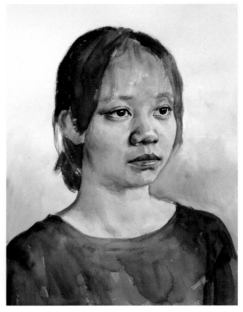

图 22　作者 / 张樊生　　　　图 23　作者 / 张樊生　　　　图 24　作者 / 张樊生　　　　图 25　作者 / 张樊生

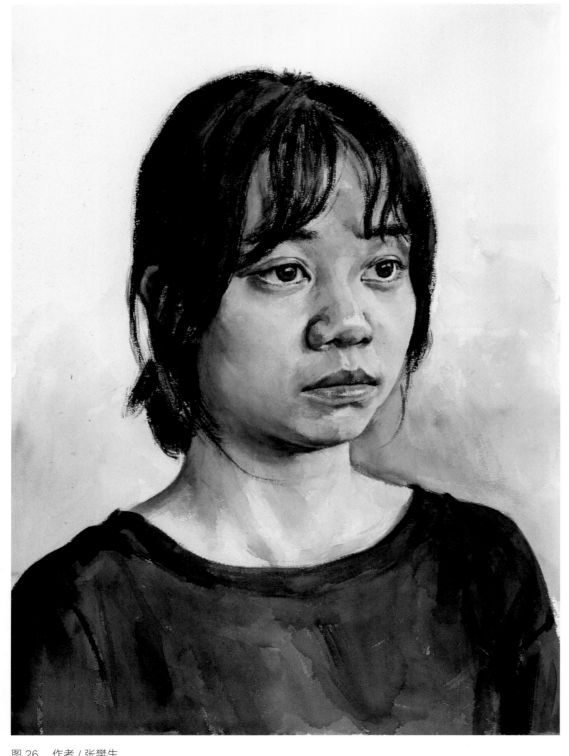

图 26　作者 / 张樊生

建构形体　单色入手　虚实衔接　局部推进

　　以这张女青年图（图 22 ～ 图 26）为例，先画素描关系，从线性的素描稿到完整的色彩效果，单色步骤有其重要的意义。

　　铺陈第一遍色彩时可以基本以单色（群青掺一点朱红）为主，待手法熟练之后可以慢慢掺入其他色彩，但变化也不宜太多。有这层素描关系做依托，下面的肤色步骤便会胸有成竹。这一步骤也起到丰富皮肤色彩的作用，利用水彩的透明性，营造色层之间的叠加映衬效果。

　　这一技法多用平头羊毛笔，它能很好地表达块面，塑造形体。作画时注意块面的形状，虚实衔接必须处理得当，且用笔必须与头部的具体结构相结合，对头部的骨点和肌肉都要合理表现。以额结节和颧骨为高点，推演出整个头部的块面转折，完成大形体的塑造。找出每个小部位的高光点，眼睛、鼻子、嘴唇、下巴等，完成小形体的塑造。就此，即完成整个头部的大架构。只有在这个前提下，细节的刻画塑造才有意义。这是一个可以反复进行的练习，直到基本形体呈现为止，越过细节，忽略细节，反复强化对头部整体感的认识。

　　刻画时从五官开始，局部推进，力求一步到位，保持五官的生动性。注意形、体结合，即五官的形和头部的体的连接要到位，眼角与眼窝、眉弓的关系，眉毛附着在眉弓之上，随着眉弓的翻转呈现疏密，鼻翼连着脸颊，鼻中隔连接人中，嘴角连着口轮匝肌，是表情的重点。这些边边角角的处理正是一个头像的出彩之处，一定要集中精神，干净利落，一气呵成，拖泥带水是大忌，会影响整个头像的最后效果，或虚假，或矫揉造作，或表情呆滞。

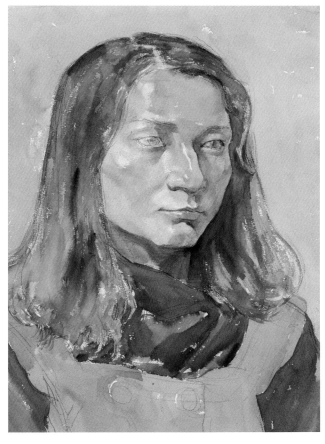

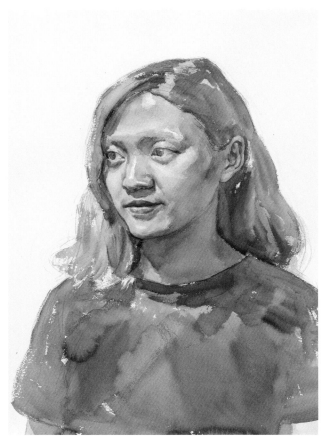

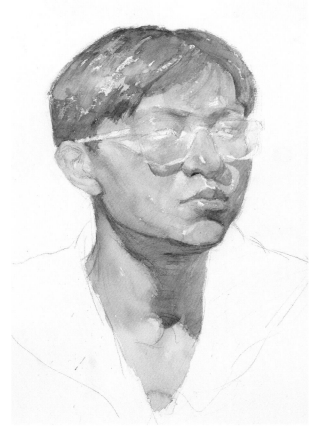

图 27　作者 / 张樊生　　　　　　　图 28　作者 / 张樊生　　　　　　　图 29　作者 / 张樊生

以几张未完成的步骤图（图 27~ 图 29）为例，从形体进入，先建立形体，再刻画细节。观念是整体的，手法也是整体的。排除五官的细节，先从头部的大形体入手。

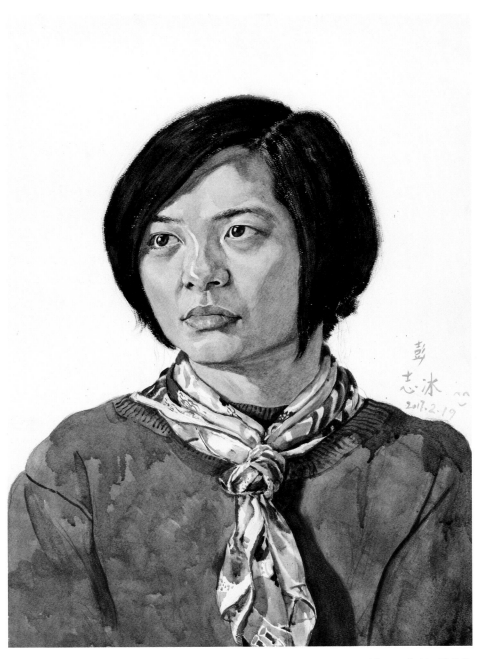

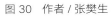

图 30　作者 / 张樊生　　　　　　　　　　　　　　　　　　图 31　作者 / 李燕祥

从图 30、图 31 这两件已经完成的作品看，深入塑造的过程中，要注意画面大、小块面的连贯和衔接，小块面要服从大块面，局部要服从整体。

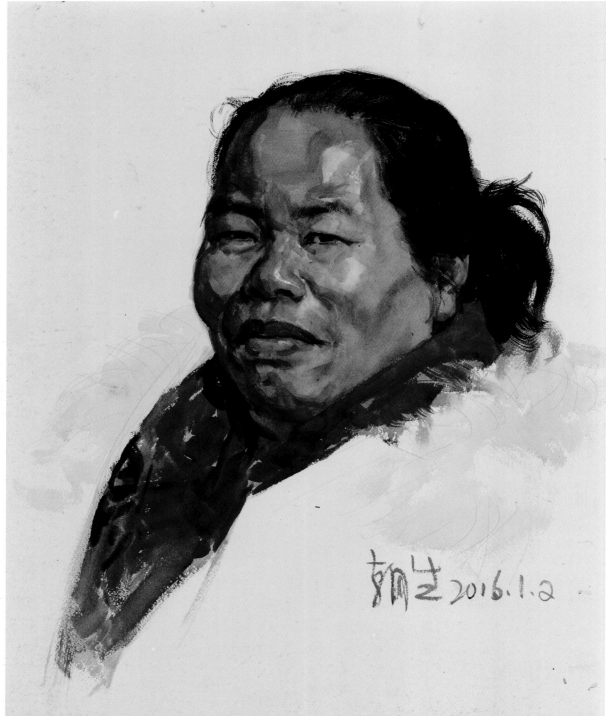

捕捉肤色微妙差别　体现人物精神面貌

在能够熟练地用水彩笔去表达形体块面，完成从铅笔到水彩笔这一工具的转换之后，我们可以逐渐把注意力放到色彩上，这也是色彩肖像画的难点。虽然我们的模特普遍是黄皮肤、黑头发，但即便如此，每个个体的肤色也不尽相同，有的人天生丽质，皮肤白皙；有的人热爱运动，则显黝黑；有的人爱笑，一激动脸蛋便红扑扑；有的人肤色黄中带青。而这统一的黄皮肤下的微妙变化，也有规律可循：在每一个个体的固有色中，一般而言，脸部的上下庭相对偏冷，中庭（脸颊、颧骨、鼻头和鼻翼这一带）偏暖。高光是表达皮肤质感的关键，各个部位的高光色彩也不相同，要加以区分。亮部的色彩通过冷暖色相互映衬叠加后形成的"光学"灰色，可以表现出皮肤表面的油脂感。暗部的色彩要实而透，简洁而概括，把富有节奏和变化的空间留给亮部。

肤色与人物的生活环境、性格、年龄息息相关，也受作者设定的画面调性所影响。前者是客观因素，后者是主观调整。不同作者面对模特的感受不尽相同，画面的定调自然也会有区别，画面反映出来的肤色也就产生了不同倾向，这些都是主客观因素平衡处理之后的结果。以下是三种不同调子处理的范例：

冷色调画面，人物皮肤白皙，甚至有些泛青，加上明朗的光源投射，为画面带来清澈的气息。重视结构的表现，节奏明快，干湿处理果断，眼珠做了个人语言化的处理，虚化的眼珠强化了画面冰冷的感觉。（图32）

暖色调画面，以满面红光表现一位精神饱满的中年妇女形象，脸部神态和肌肉的准确刻画表达出模特的年龄。通过层层设色，渲染叠加，以色层的相互映衬呈现出丰富微妙而又统一整体的色彩效果，温润厚重。（图33）

黑褐色调画面，饱经风霜的老年人皮肤暗沉泛黑，画面上适量枯笔的运用，加上强烈的侧光效果，让老年人特有的粗糙、干裂的皮肤质感跃然纸上。干湿的结合，主体的着重刻画以及服饰、背景的快意书写，协调着整体的节奏。（图34）

以此为例，三种不同的表现、处理方式对应三种不同的肤质，水彩材质发挥出特有的表现力。

常见问题答疑

问：如何画出自然的肤色？

答：皮肤是有着微妙冷暖变化的亮灰色的，在光照的条件下，形成皮肤特有的半透明油脂质感。如果肤色画得不好，普遍是由于过分强调了皮肤的暖色，忽视了冷灰色在其中所起的平衡与协调作用，这样画出来的肖像就会显得单调、木讷，没有真实感，缺乏生命力。另外就是肤色容易画得概念化、模式化。有些作者的作品，单独看其中一张画，还不错，但连续看他的一批画，你会发现这一批画都是同一个肤色，这就出现了一个关键的关于色彩感受和理解的问题。这种看似手法娴熟而造成的概念与虚假，是因为作者缺乏对生活进行细致的观察、对创作的个性化缺乏表达的欲望。对于人物肤色的追求，既要真实美，又要个性美，求真存异，色彩的美是自然的，也是有理有据的、多样化的。

图32　作者／龙虎

图33　作者／陈朝生

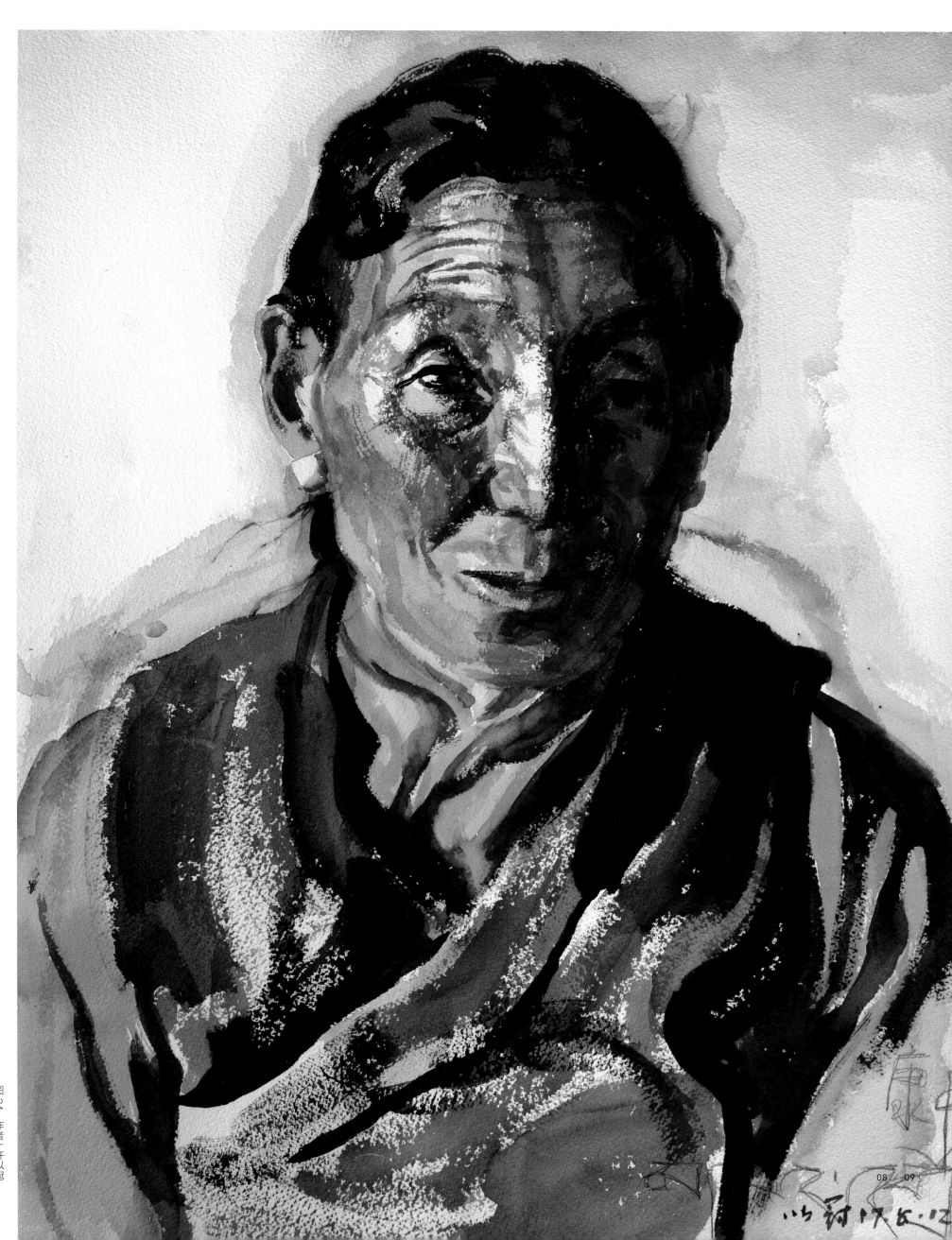

图34　作者／许以冠

08　09

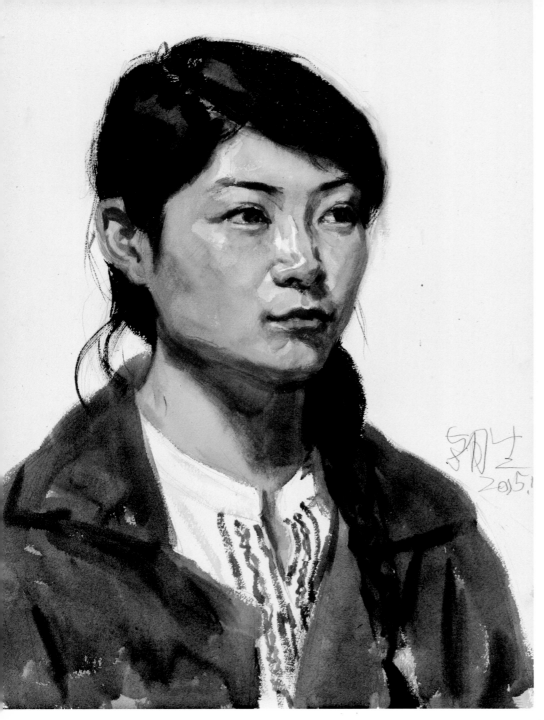

图 35　作者 / 陈朝生

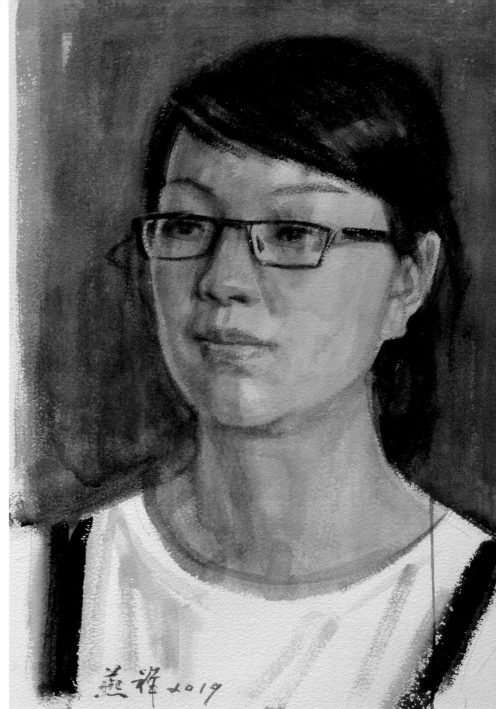

图 36　作者 / 李燕祥

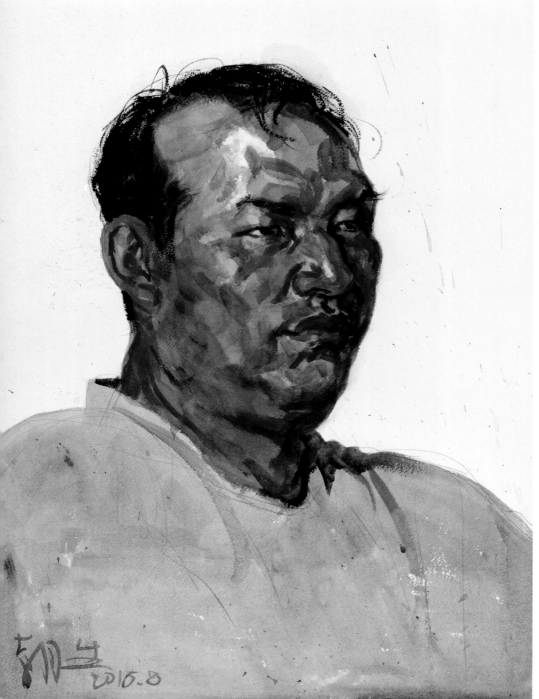

图 37　作者 / 陈朝生

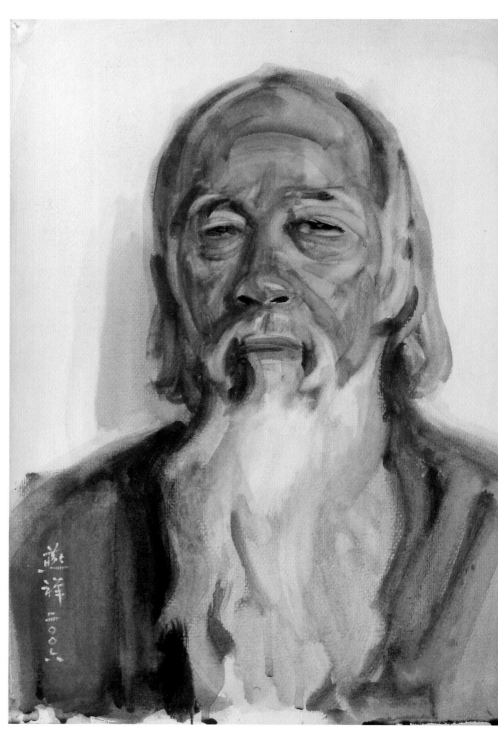

图 38　作者 / 李燕祥

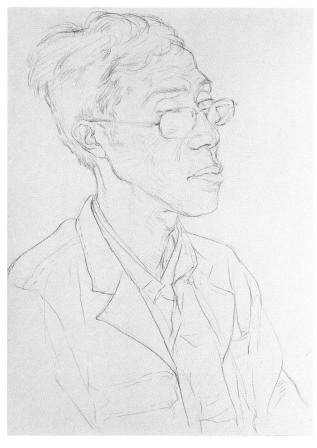

图 39 作者 / 张樊生

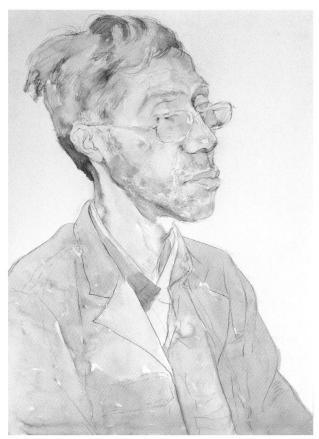

图 40 作者 / 张樊生

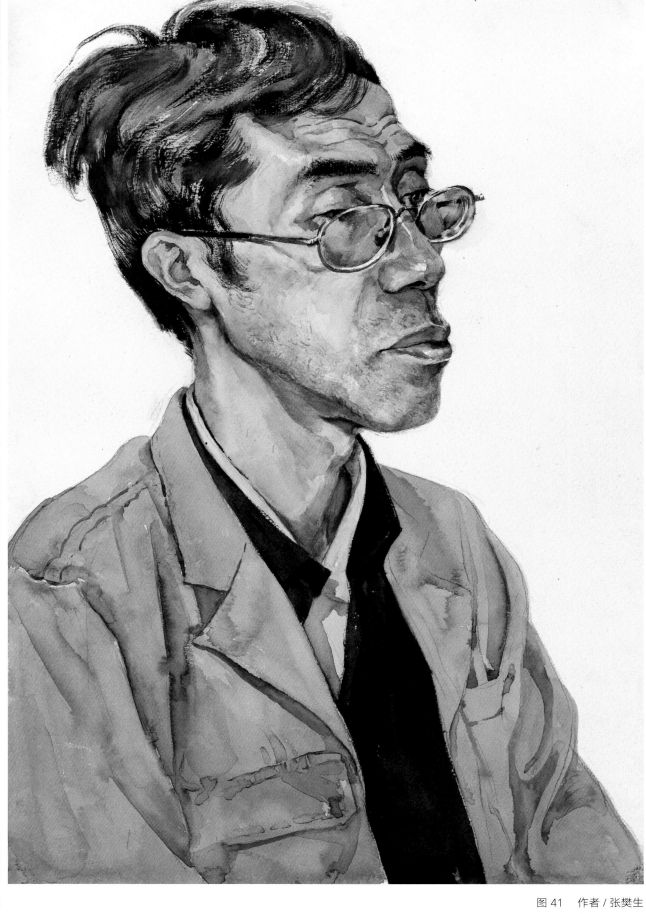

图 41 作者 / 张樊生

弱化明暗关系 凸出形象特征

相对块面造型法（图 35 ~ 图 38），线描造型法更注重形象感，也即是人物的气质特征。为了突出人物形象，甚至可以牺牲部分体积感，对脸部的体积明暗做一些弱对比处理，减少光影明暗因素对整体形象感的割裂和干扰，从而让代表整个人物的精神状态的五官部分更加明显地凸现出来。

起稿要相对细致、清晰，运用"线描造型法"的素描方法，底稿完成之后，形象清晰，细节具体，基本上接近一张完整的素描作品。

对"造型"的把握，充满着主观意识和主动性。在此，应该强调"造"这个动作。

这幅肖像画（图 39 ~ 图 41）把人物形象推向一种平面化和装饰感，外形占主导地位，相对应地，体积必然要进行削弱，突出模特的性格特征和作者的个人审美趣味。在艺术手法上，对形与结构进行硬边处理，强调整体秩序感和构成感；对色彩进行提纯，夸大冷暖之间的对比；调整笔触的运动轨迹，头发的扭动、肌肉线条的游走，均向感性创作方向倾斜。通过一系列带有情绪化的处理，最后呈现出一个僵硬、目光呆滞的形象感。一个经过提炼的形象，才更具有艺术感染力。

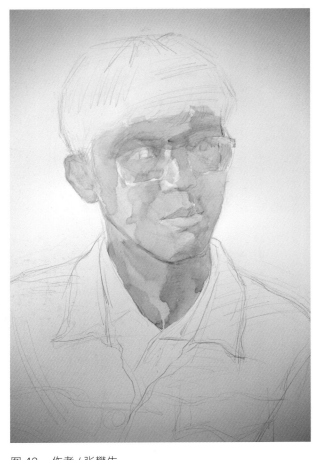

图 42　作者 / 张樊生

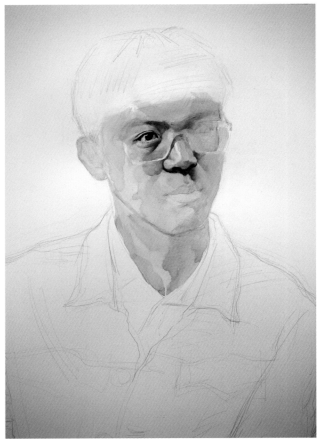

图 43　作者 / 张樊生

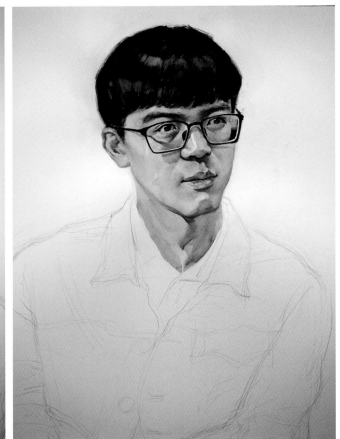

图 44　作者 / 张樊生

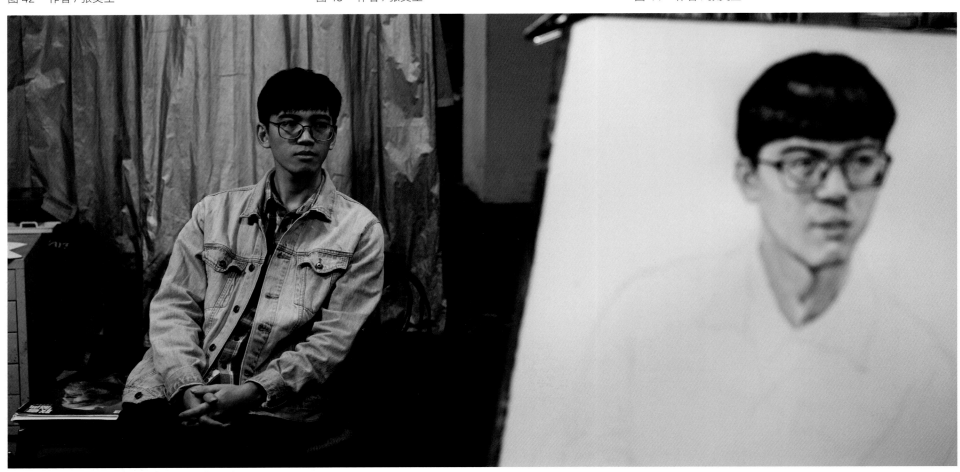

图 45　写生场景

　　在开始接触线描造型法的时候，不妨把素描稿的人物形象和结构交代得详尽一些，因为毕竟是一张色彩的底稿，调子最好把握得到位而色度又较淡薄。这个时候我们可以想象一下贺尔拜因的素描，把这种画面效果作为画面指导。

　　上色时，尽可能调准皮肤的固有色，迅速将脸部平涂一遍，留好高光点。将画板平放，待其晾干之后，即可进行下一步——从局部开始，进入细节刻画，这个环节基本上都是一次性完成。画的过程中不要急进，要沉着冷静地进行，在微观的方寸之间慢慢推进。用号数适中的毛笔（可用中白云或小白云），像画素描一样来操作，排线、衔接、过渡。每一处力求完整，画充分之后再画下一局部，直至完成整个头部。（图 42 ~ 图 45）

　　底稿画得详尽有几个好处，一是可以对对象的结构和细节了然于心，而在这个阶段花功夫，是为了在上色阶段能更放松、更自信。二是这种技法本身就模仿了素描的诸多方式，比如像素描那样勾线、排线、过渡等，把这个稿画仔细，有利于从素描到色彩的直接转换。而这一点，也是初学色彩肖像画的人最头疼的问题，即素描和色彩如何联系、转换的问题。

　　因作画时间所限，衣服部分相对画得比较迅速、概括，但为了整张画形成统一的画面观感，仍然应注意衣服与脸部刻画技法上的协调和呼应。所以，这一部分也要特别注重"线"在其中充当的重要角色。"线"即形体与形体的交界，所有出现"线"的部分都要仔细勾勒，以此为核心来呈现衣服的体积和细节。（图 46 ~ 图 48）

常见问题答疑

问：人物的神态表情画得木讷，如何解决？

答：首先，要建立起这样的观念，每个个体都是独一无二的，每一张脸都写满生活和故事。作画之前要认真专注地去审视、观察所面对的描绘对象，找出该模特异于他人的形象特征和气质特点，然后再围绕这些内容展开刻画。其次，在肖像画的实际操作中，有些人仅仅把注意力集中在五官上，在五官上又过分地去表现眼睛，以为"眼睛是心灵的窗户"，将眼睛画好了人物就有了灵魂，这样的想法是不可取的。因为除了五官，头部的骨骼、面相、肌肉甚至发型，都与一个人的精神状态息息相关。而小到衣领、扣子，这些不起眼的细节其实能够微妙地影响到人物的气质呈现。一幅肖像画，处处是关键，这些关键之间有着相互的关联，节奏上需要在实际操作时去相互协调与迁就，从而产生主次、松紧与虚实。一幅画是一个整体，只有在作画的过程中关注到整张画的方方面面，画面才能够生动、传神，彰显作品的艺术感染力。

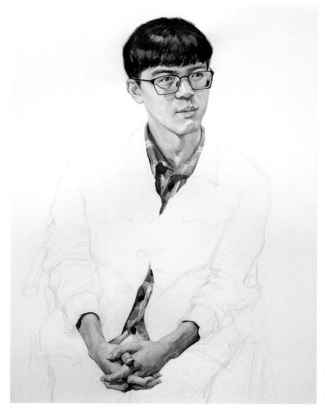

图46　作者 / 张樊生

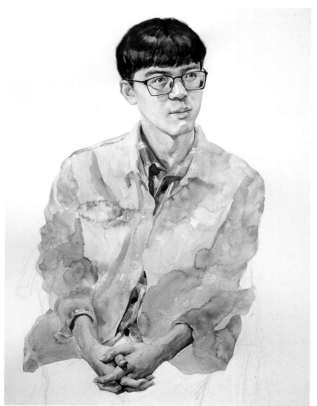

图47　作者 / 张樊生

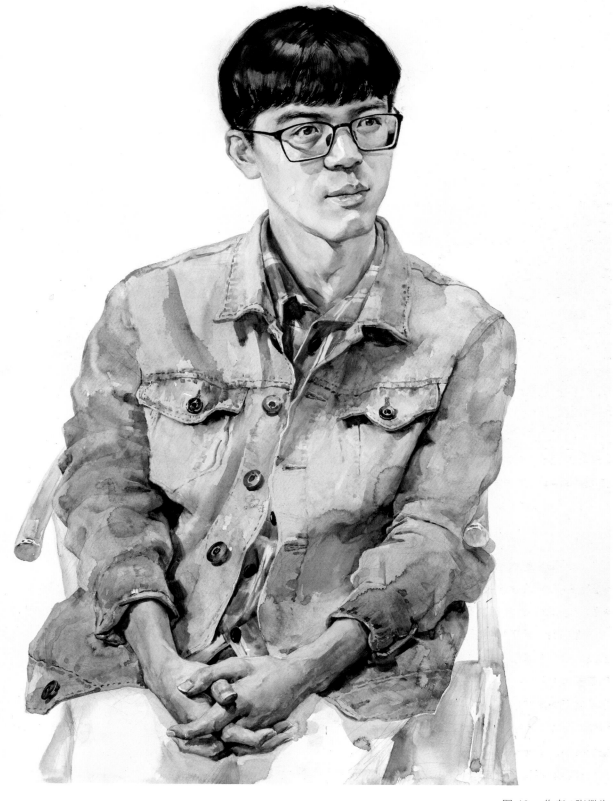

图48　作者 / 张樊生

第三章 五官等细节的处理及技法详解

眉眼

　　眉眼是肖像画中最为重要的部分，同时也是结构最为复杂的一个区域。眉眼是传神的关键。"眼睛是心灵的窗户"，其重要性不言而喻。眼睛是会说话的，眼神可以传递信息，透过眼睛可以直抵一个人的内心。当然，我们不能孤立地强调眼睛的作用而忽视其他部位，画一幅肖像画，要做到处处是"眼"，要像对待眼睛一样去对待鼻子、嘴巴、耳朵，再延伸到发型，甚至服饰、配饰，这些部位也要生动，所有的这一切都与描绘对象的内心活动和精神状态息息相关。

　　正面：这个部位结构的转折起伏尤为复杂，眼球嵌在眼窝里，中间连着眉心，两端与眉弓相接，往下又连着颧骨的上沿，眼眶与颧骨交界的突出点，形成了脸部最重要的高光之一。这个区域质感的交集也较为丰富，毛发、皮肤、虹膜、眼珠等，这些都是刻画塑造的重点。所有的技术因素都是可以分析的，需要明确的是技法的目的，技法要为内容服务。因而最重要的是在绘画的过程中，一定要带着真切的感受，要提高自己感官的灵敏度，这样才能在客观表象的迷雾之中，去"发现"对象，主动"造"型，从而捕捉到契合对象的精神状态。

　　首先，先用光源色、环境色来表达素描关系。素描关系尽可能充分、到位。大到形体、块面、结构、转折，小到高光、骨点的表现，都要尽可能交代清楚。先解决素描问题，接下来便能全力以赴地解决色彩问题。其次，先薄画一遍固有色，再通过观察对象，一步一步地校正调整，循序渐进，有步骤、有层次地进行块面塑造，直至完善整个区域大致的色彩关系。最后，刻画可以从非常细微的局部开始，比如：从眼角开始，再到上眼皮、眼球、眼珠、瞳孔。先画完眼睛的形，再由形向体延伸，将眼球的体积连同周围的骨骼结构（眉弓、眼窝）一并画出来，这一步要屏住呼吸，凝聚注意力，尽可能一气呵成。在结构点处要注意保留一些色彩的纯色成分，以制造局部色彩的跳跃感，增加色彩的表现力。毛发的发根都泛蓝绿色，眉毛的底色先薄画一遍蓝绿色，在底下的形体结构和色彩完善后，再按照眉毛的生长特点画上毛发，技法上要注意干湿结合，虚实得当。（图49～图55）

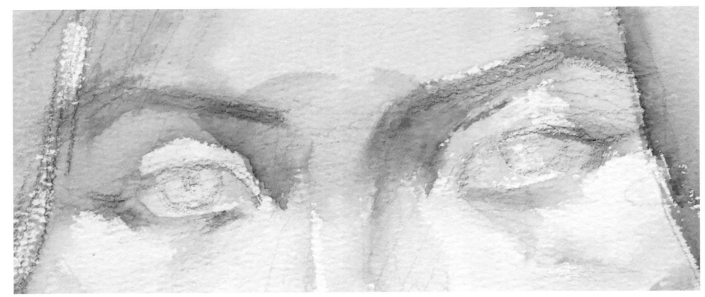

图 49

图 50

图 51

图 52

图 53

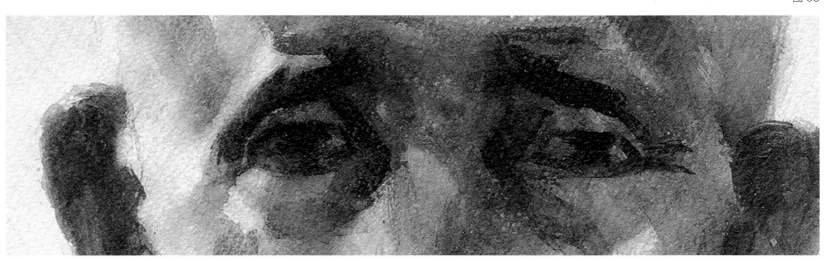

图 54

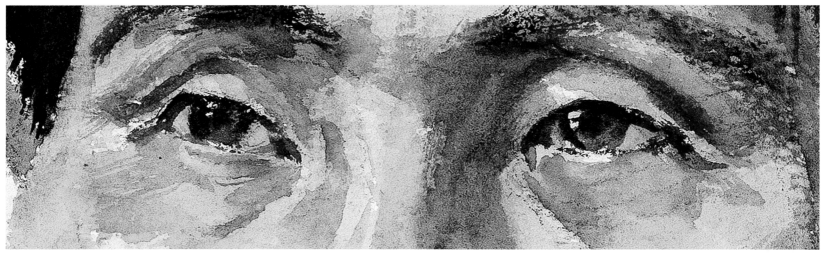

图 55

水彩画
教学
举一反三　｜　水彩肖像画
写生教程

SHUICAIHUA
JIAOXUE
JUYIFANSAN　｜　SHUICAI
XIAOXIANGHUA
XIESHENG JIAOCHENG

侧面：角度发生变化之后，把透视画准确非常重要。两只眼睛之间产生了空间关系，在刻画上要适当拉开主次。眉眼区域的形态产生了近大远小的变化，尽管在整张脸中占的面积不大，但并不意味着其分量变轻了，仍要全力以赴，把握细节刻画上的节奏感，努力做到生动而传神。（图56～图68）

常见问题答疑

问：刻画的时候，如何做到不抠细节？

答：刻画不是堆砌细节，细节的呈现要有理有据、轻松而大气。这几乎是一个悖论，要不露斩斧之痕地呈现画面的细微之处，要费力地做到让人觉得画得毫不费力。很多人以为，刻画就是往形象里面不断增加细节，以为细节就是表面纹理或附着物，这样的细节画起来难免琐碎，画面也会显得小气。要明白，对细节的刻画是为了让形象更加深刻和传神。越到后期的深入阶段，就更应该多观察、慎动笔，将有限的笔墨落到画面的利害之处，力求精准，以少胜多。

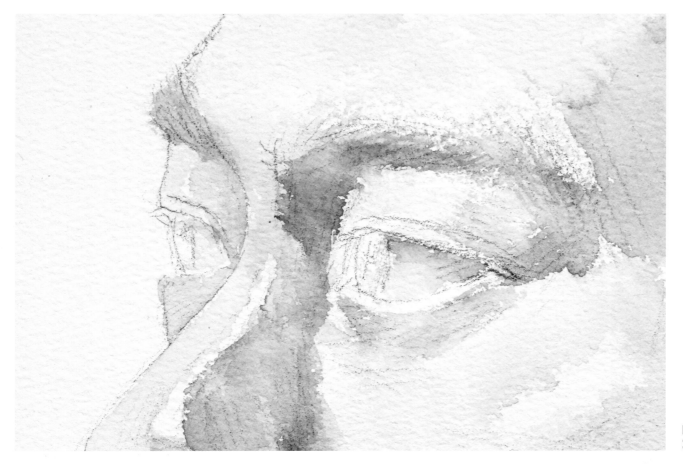

图56

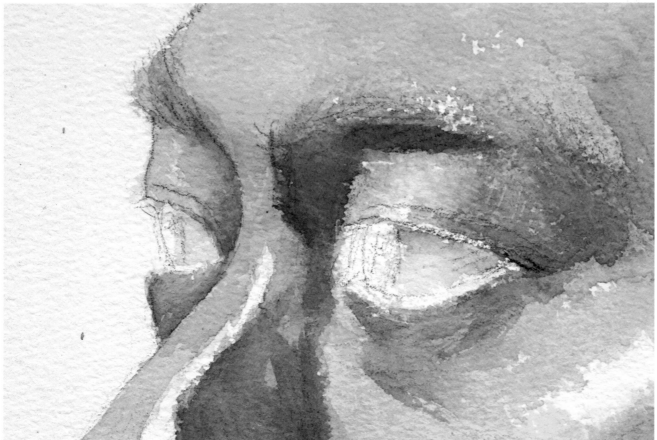

图57

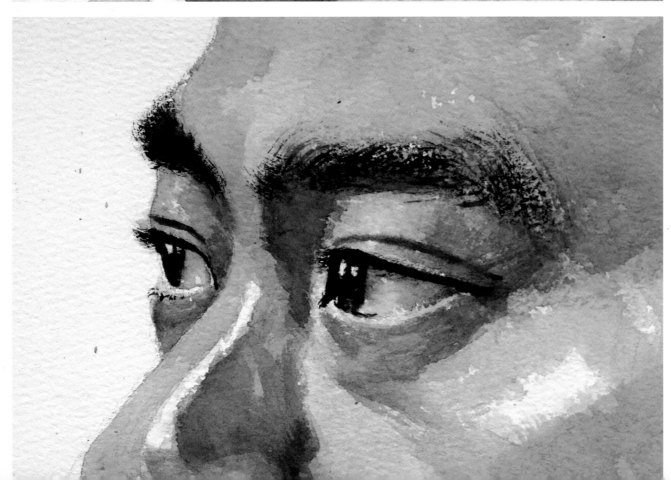

图58

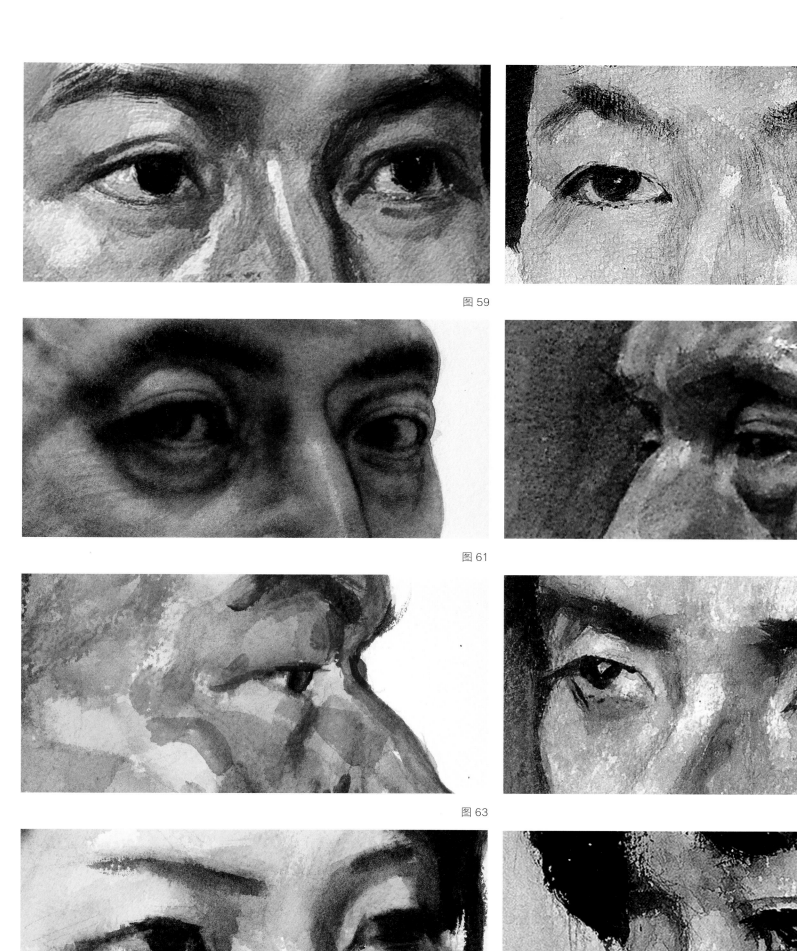

图 59

图 60

图 61

图 62

图 63

图 64

图 65

图 66

图 67

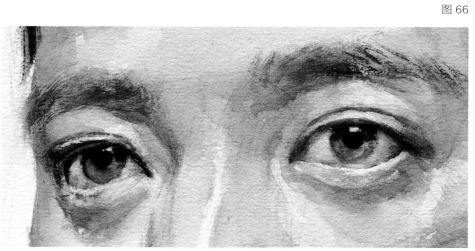

图 68

鼻

　　鼻子的形体相对完整独立，像一个突出于脸部的锥体。难点在于鼻根与眉心、眼窝连接的部分，这个区域的转折面比较多，连接方式也比较微妙，画时要特别注意按照体面原理与调子关系去观察、分析。鼻头、鼻翼是三个球体的联结，要注意三者之间的空间和叠压关系。鼻底是一个连续起伏的块面，串联着鼻翼、鼻头、鼻中隔，同时又连接着脸部，这个丰富的块面是画面处理上的另一个难点。

　　正面：第一步，底色，先画素描关系，使正面、侧面、底面各面的关系基本明确，注意设定好高光的形和一些比较实的结构点。第二步，薄画一遍固有色，稍微晾干，

衔接色块分开几个大面的关系，同时处理局部色彩的变化，比如鼻头会带有粉嫩的玫瑰色，反光会带有蓝绿色的冷色倾向，鼻底偏向灰紫色，等等。这一步画完，正面、双侧面、底面四个大面的色彩冷暖关系明确。刻画时，鼻头的高光是重点。另一个要点是鼻孔的形状和虚实，这种虚实交代了鼻孔里面的空间，同时也交代了鼻头和鼻翼之间的空间关系。小局部的结构与形的边线虚实处理也要非常具体、到位，如果处理不当，则可能使整个鼻子从脸部孤立出来。（图69～图80）

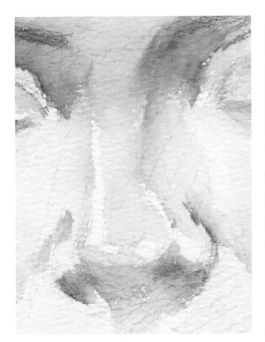

图 69

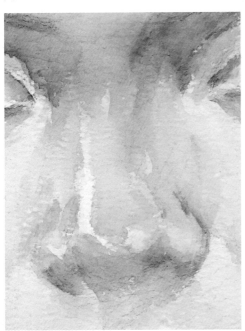

图 70

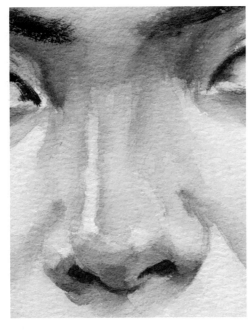

图 71

图 72

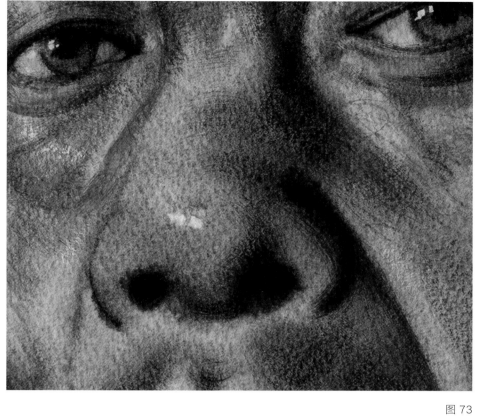

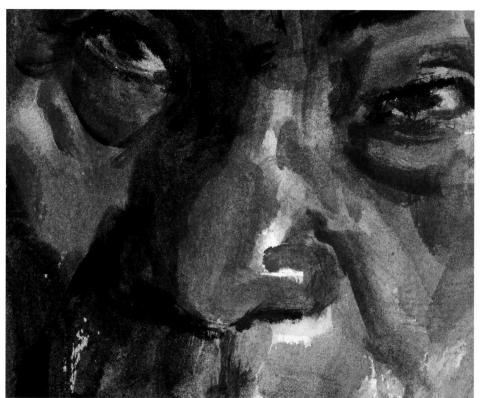

图 73

图 74

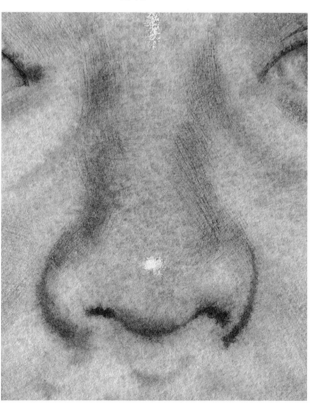

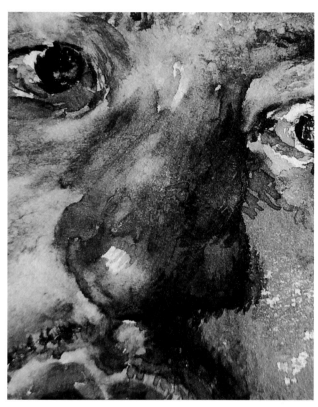

图 75

图 76

图 77

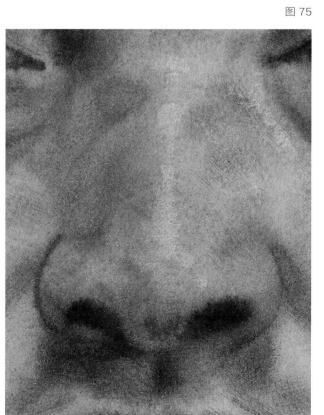

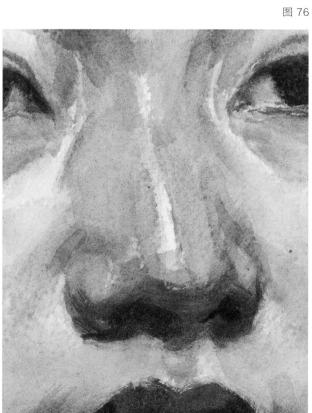

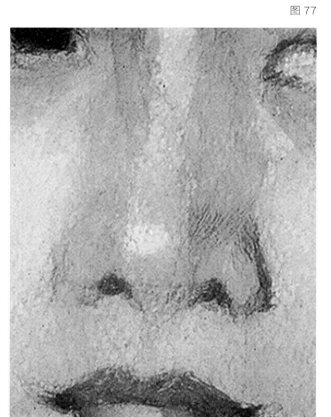

图 78

图 79

图 80

水彩画　　│　水彩肖像画
教学　　　│　写生教程
举一反三　│

SHUICAIHUA　　SHUICAI
JIAOXUE　　　　XIAOXIANGHUA
JUYIFANSAN　　XIESHENG JIAOCHENG

图81

图82

侧面：鼻翼和鼻头的空间位置和关系发生了变化，鼻翼靠前，鼻头靠后；相应的，鼻孔的虚实关系也随之发生了变化。高光位置正是鼻梁的正侧交界，位置要找准，要微妙地处理高光边缘的虚实变化。（图81～图91）

常见问题答疑

问：干画法、湿画法，哪种画法比较适合考试？

答：两种方法都可以。评卷时不会通过一种技法来评判试卷的优劣。除了观察画面效果之外，还会透过表面去审视更加本质的东西，比如：该学生的基础和能力、对造型规律和色彩规律的掌握和运用、在艺术创作上的可塑性等。不管是干画法还是湿画法，只要能熟练地运用技法语言来塑造形象，表达出具有艺术感染力的画面，都是合适的。需要考虑的另一方面是，考试用纸并不总尽如人意，有的纸状况良好，对各种画法的包容度比较大，考试时较好发挥；但有的纸吸水性非常差，经不起多层覆盖或反复擦洗，碰上这样的纸就必须画得干些，用笔用色干脆直接些。考生应该在日常进行多种手法训练，考试时才有能力根据现场的实际情况做出应对。

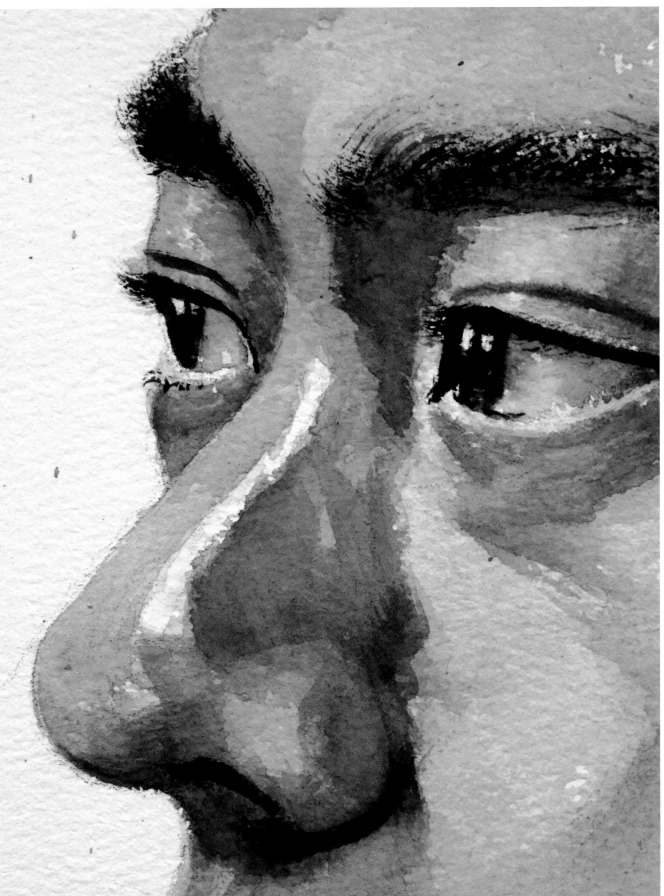

图83

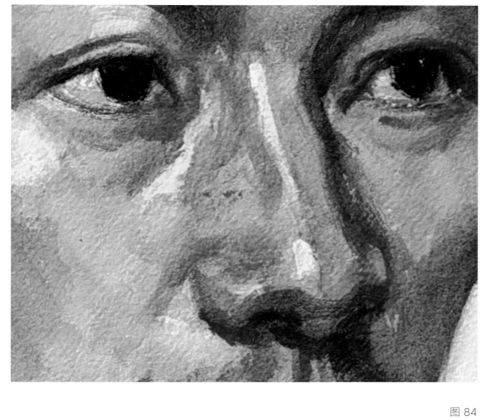

图 84

图 85

图 86

图 87

图 88

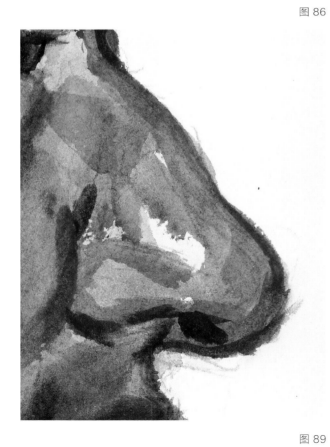

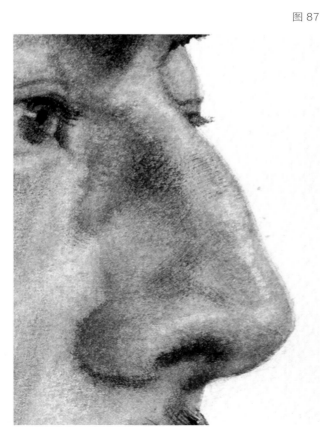

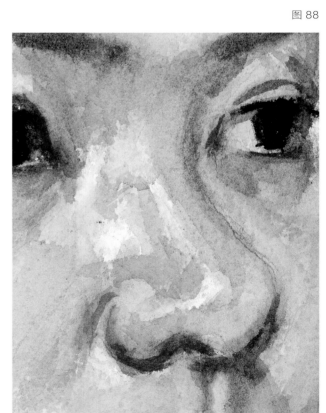

图 89

图 90

图 91

嘴

　　除了眼睛之外，对表情和性格起重要作用的就是嘴巴。嘴巴的动作非常丰富，能够表达喜怒哀乐，再配合嘴巴周围的肌肉，可以做出更加丰富的表情。嘴巴这个部位，有多组肌肉交叠穿插，形成嘴唇非常细微而又复杂的表情动作。这样的肌肉运动产生了很多细微的块面，正因如此，对嘴巴的表情刻画不能孤立地停留在嘴唇的表面形态上，而要注重其相关的细微块面之间的联系。

　　正面：正面的嘴形容易因画得过分对称而缺乏生动性，此时要多观察嘴巴的微表情，在对称中寻找变化，让每个细节都彰显个性特征和灵魂。在肖像画中，评价任何一张脸或一个五官局部为"教科书般的""标准化的"，这绝不是什么赞美之词。嘴角是表情的重点，周围的小块面和肌肉连接要表现得到位，唇线的勾勒非常重要，要注重起伏节奏和虚实变化，才能表现出微妙的空间。

　　第一步，画素描关系，上唇是一个向下的斜面，一般来说，上唇是背光面，下唇是受光面，在底色阶段，这种上下关系就应该通过明暗与冷暖关系得到体现，而下唇的高光形状很关键。在素描关系表达得比较充分的基础上进入第二步，开始上脸部固有色，可先将肤色调薄，顺带渲染一遍。到最后刻画时，注意唇形和唇线的虚实变化，唇形不可抠死，整体的水色关系可以比较润泽，注意下唇高光的形与色，以突出嘴唇的质感。嘴角与脸颊的块面连接要舒服自然，形与体要融合成一个整体。嘴巴呈一个拱形，要让嘴角与脸部的半侧面结构紧密结合起来。（图92～图102）

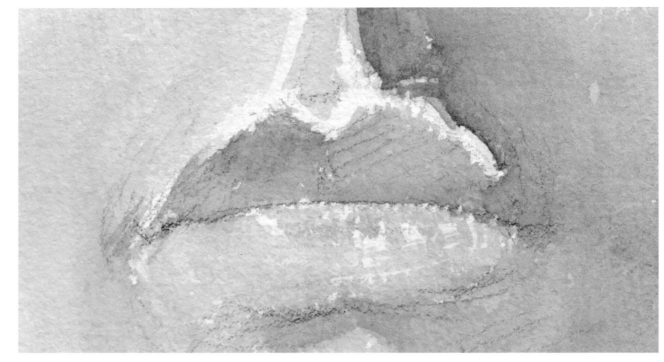

图 92

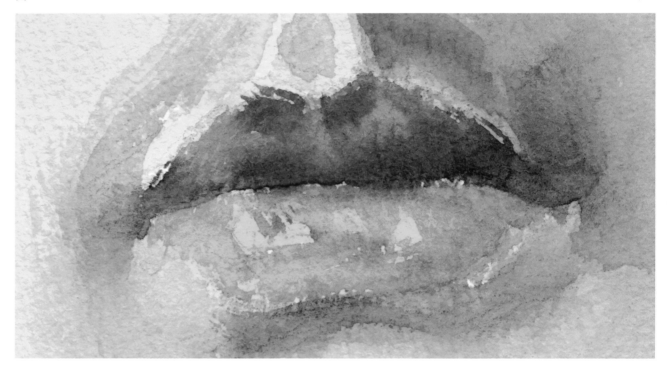

图 93

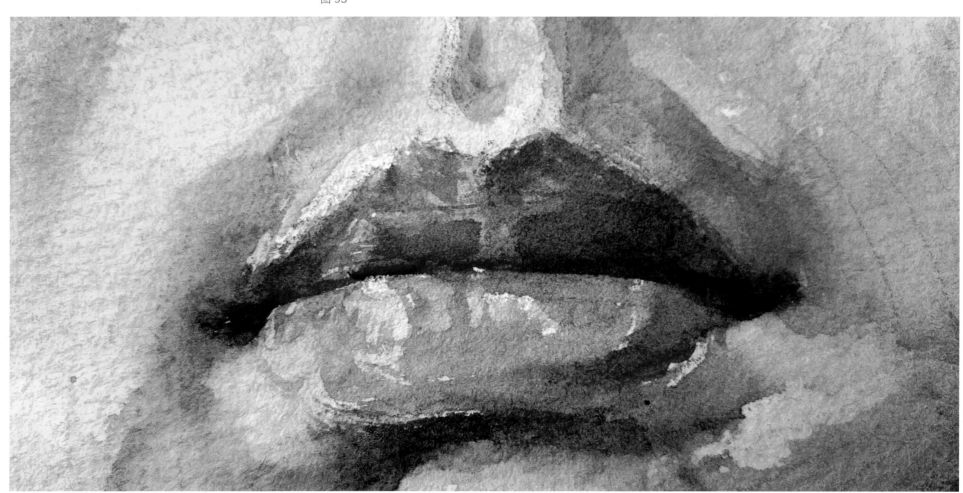

图 94

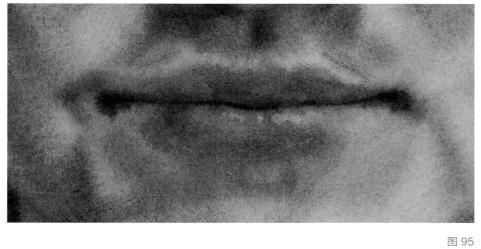

图 95　　　　　　　　　　　　　　　　　　　　　图 96

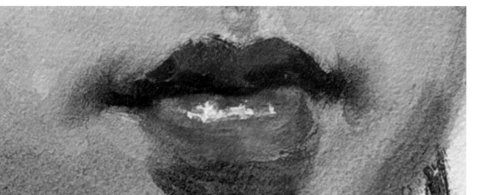

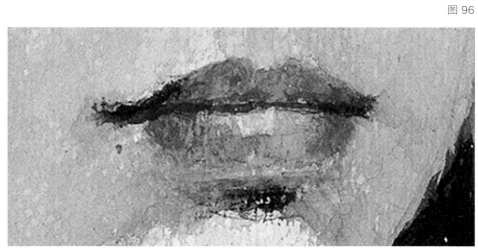

图 97　　　　　　　　　　　　　　　　　　　　　图 98

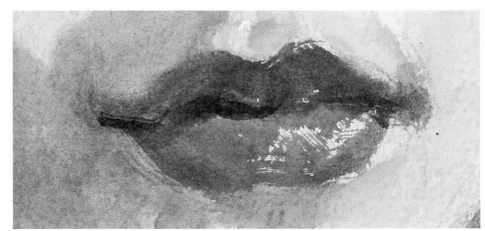

图 99　　　　　　　　　　　　　　　　　　　　　图 100

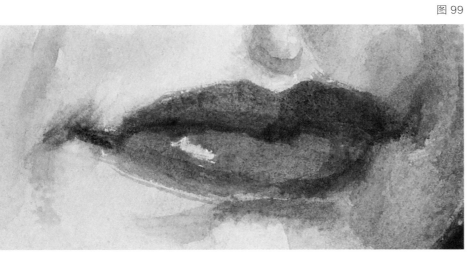

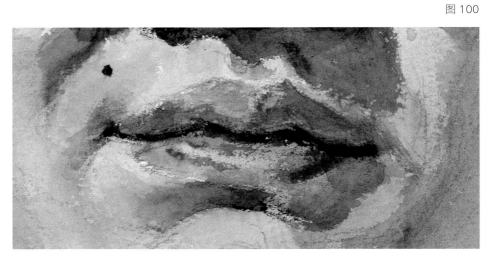

图 101　　　　　　　　　　　　　　　　　　　　图 102

　　侧面： 嘴唇的细节减少，注意唇形在空间中的透视变化，尤其是半侧面的角度，透视关系一定要多加观察和比较，这个形画不好，嘴巴就转不过去。上下唇的叠压关系通过边线的虚实得以体现。嘴角在这个角度处于空间的近处，这个点与颧骨点的连接，形成了整个脸部的正侧交界线，需重点塑造、表现。（图 103 ~ 图 115）

图 103

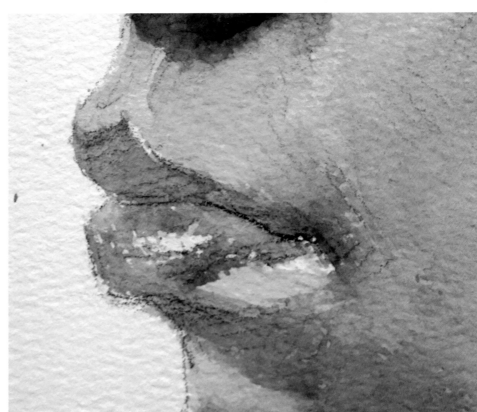

图 104

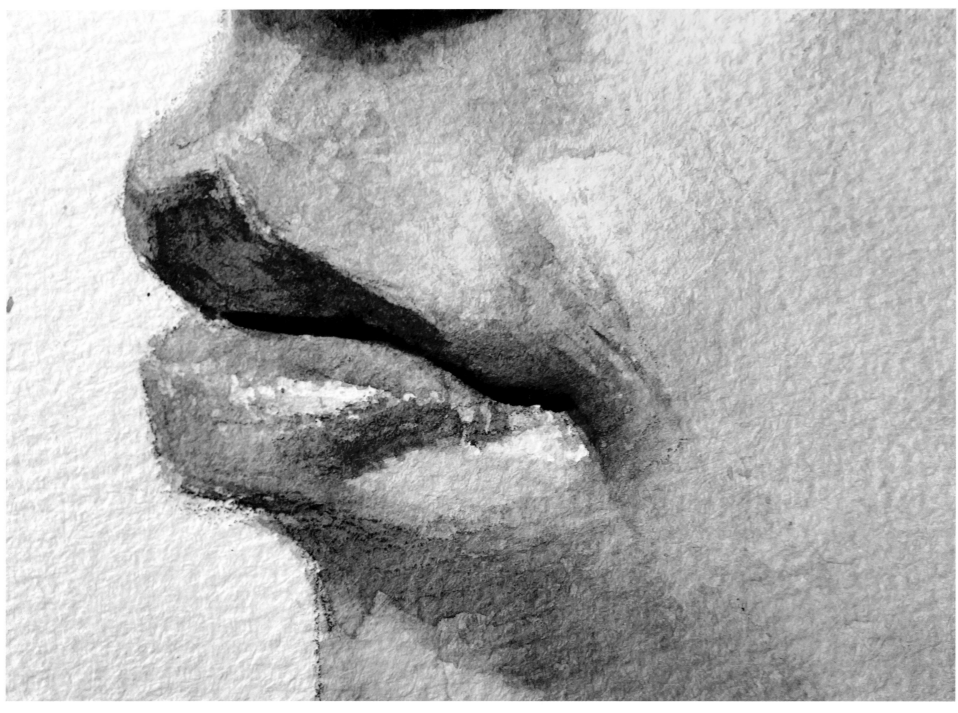

图 105

图 106

图 107

图 108

图 109

图 110

图 111

图 112

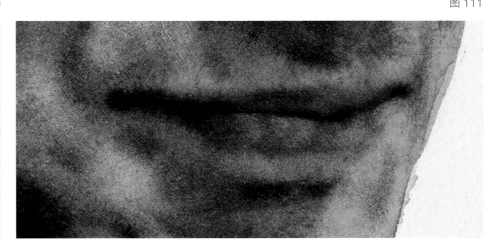

图 113

图 114

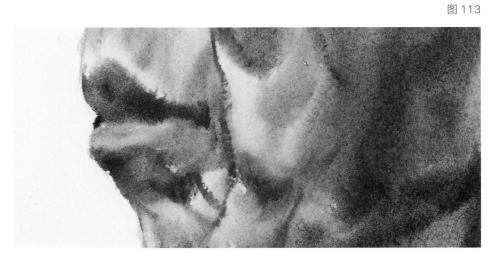

图 115

耳朵

　　耳朵长在人脸的侧面，在五官里面的重要性容易被忽视，尤其容易画得千篇一律。要记住画面处处是表情，正面的眉、眼、嘴、鼻当然很重要，但其他部分也不能马虎，甚至包括发型、衣服，都是整张作品"表情"的一部分。有些表情是直观的，有些"表情"则起到心理暗示的作用。耳朵对每个个体来说，特征都不尽相同。有的肉厚一些，所谓"肥头大耳"；有的向外扩张，是所谓的"招风耳"，仿佛能"耳听八方"。正是这些充满个性的细节，建立起整个人物的性格特征和精神状态。

　　侧面： 这个角度，正面的五官细节被压缩，耳朵正对着我们，要把它当成一个重点来刻画。耳朵是斜插在脸上的，注意耳朵与后脑勺之间有一定的空间距离，

这个空间要靠边线的虚实处理来表现，处理得不好的话耳朵就好像贴在脑壳上。

　　铺第一遍底色时可以先考虑色彩倾向，并直接表达出来。第二遍铺色时直接画出耳朵的固有色，空间色彩适当拉开。刻画时要不断考虑素描关系，对耳轮、耳郭、耳垂加以表现塑造。刻画要点在于结构的虚实变化和线面转化，这样才能将耳朵的形态表现得自然、生动。（图116～图123）

　　正面： 正面肖像，耳朵相对五官而言处于空间的后方，因此在表现的时候可以适当做一些简化。多数情况下，因其与脸部形成一定的角度，冷暖和明暗与脸部截然不同，它的重要作用是作为另一个平面来衬托脸部。（图124～图127）

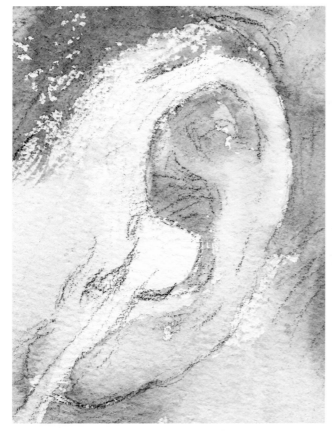

图 116

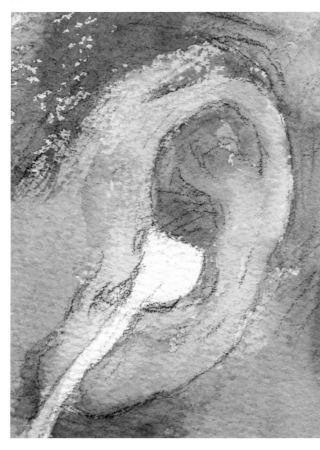

图 117

图 118

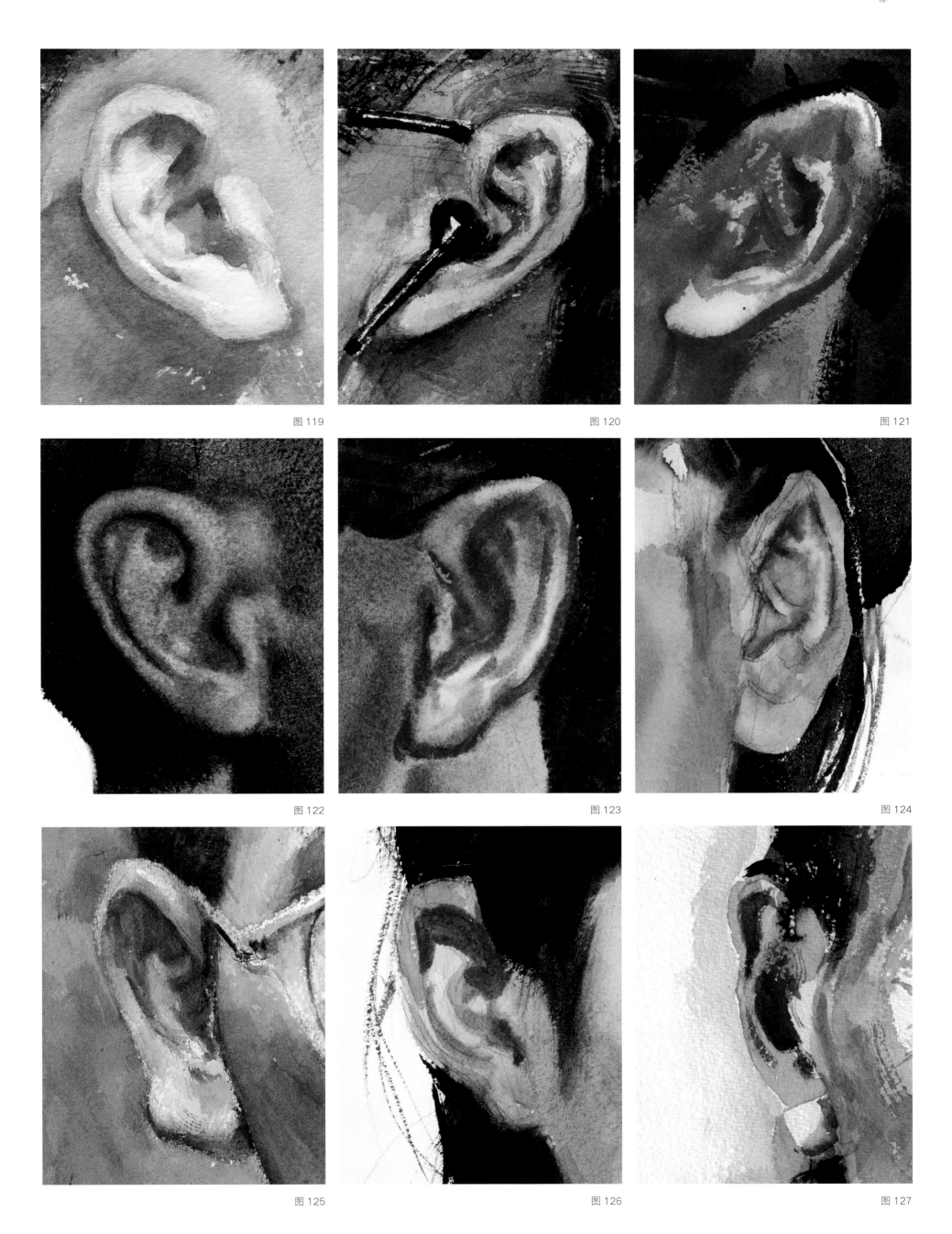

图 119

图 120

图 121

图 122

图 123

图 124

图 125

图 126

图 127

图 128 作者\张樊生

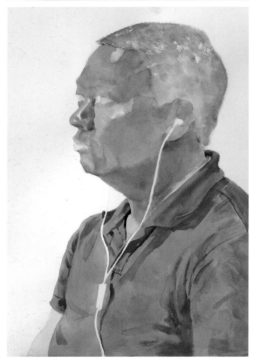

图 129 作者\张樊生

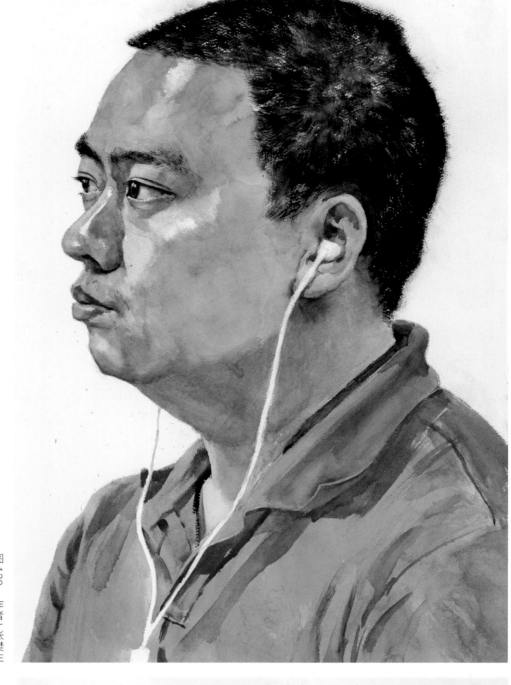

图 130 作者\张樊生

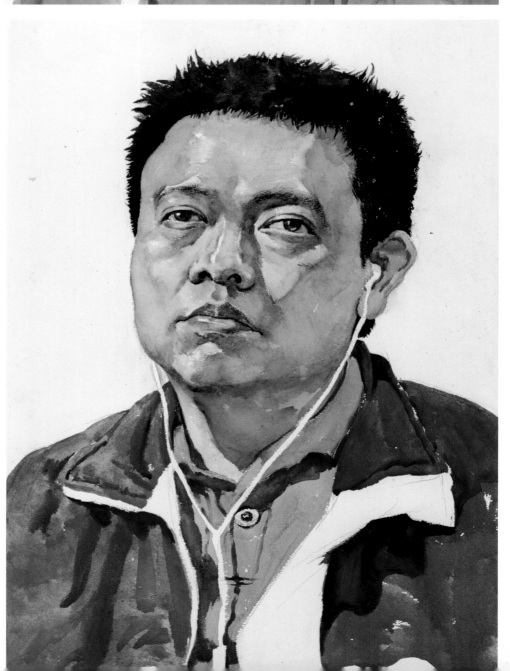

图 131 作者\张樊生

头发

　　短发：注意因短发的疏密而呈现不同的色彩倾向，在上第一遍底色时便要加以区分，侧面露出头皮的位置偏蓝绿色，其他地方偏蓝紫色。第二步直接刻画，短发观感上的疏密与体积相关，而后又通过冷暖关系表现出来（颧骨位置的短发显得稀疏，露出头皮的暖色底；随着空间推移转折，头发叠压显得密集，呈重冷色）。短发的细节部分是用刷子枯笔轻扫，通过头发的长势和疏密关系，来表现短发的质感。（图 128 ~ 图 131）

　　蓬松发：蓬松发在视觉上显得杂乱无章，表现这样的发型，勾勒的笔法尤为关键，可以结合国画的笔墨，要快速而有章法。这个章法，意味着除了勾勒头发的线条要有粗细、长短、曲直、疏密、干湿的对比，还在表现时要始终围绕着头部的体积，注重整体的块面感。达到技法运用上笔散而形在，头发蓬松而不杂乱。（图 132）

　　长直发：强调整体感，当成画面的重色块来处理，注意高光的位置和形状，它暗示了颧骨的位置，交代了头部的顶面与侧面的转折。（图 133）

　　长卷发：带有很多细小的波浪，高光琐碎。画时要进行归纳，将其看成大小团块的组合来组织和表现。几处大的形体的交界和分组的界限要明确。几个暗部需处理好，比如头部投在上面的阴影，交代头部体积的转折，空间处于后方的团块。点睛之笔在于发梢的勾勒，它能够辅助体现女性的优雅和柔美。（图 134）

　　棕色头发（天然或烫染）：颜色的变化相对比较丰富，铺色时可趁湿进行色彩衔接，先把变化画够，刻画时再进行调整、统一。先繁后简，先局部再整体。（图 135）

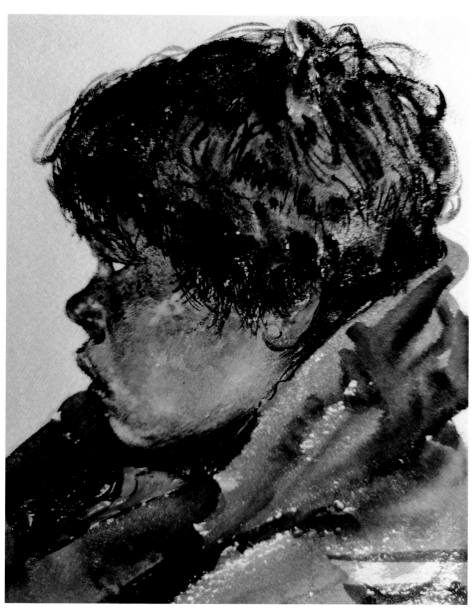

图132　作者 / 李晓林

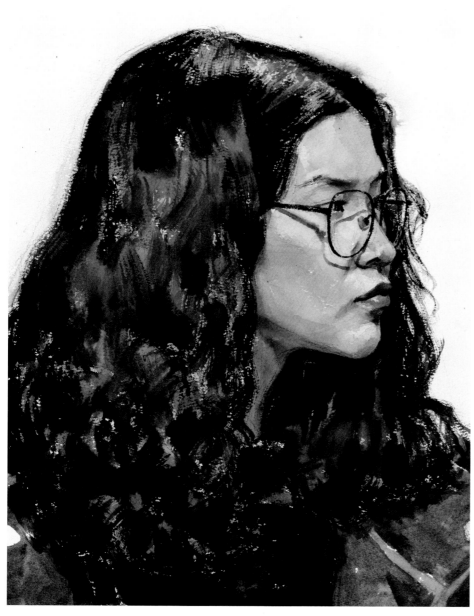

图134　作者 / 张樊生

图133　作者 / 陈朝生

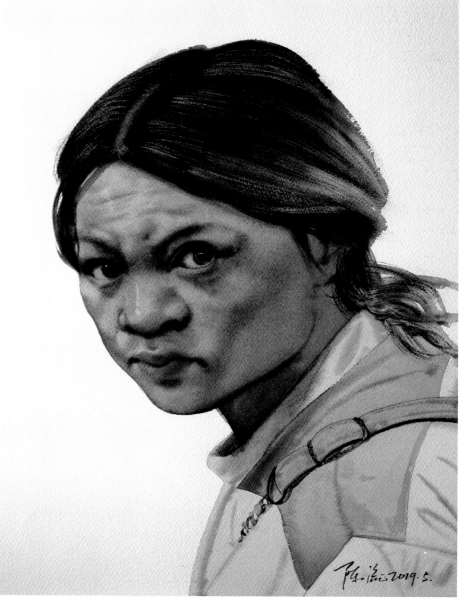

图135　作者 / 陈流

第四章 现场写生与"照片写生"

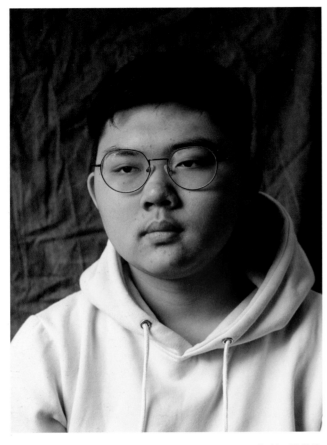

图 136 作者 / 张樊生

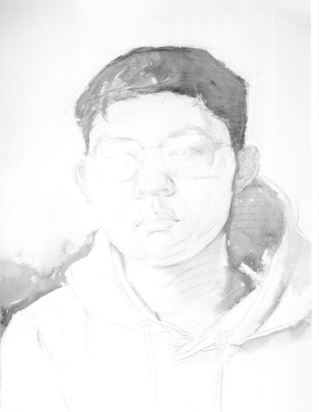

图 137 作者 / 张樊生

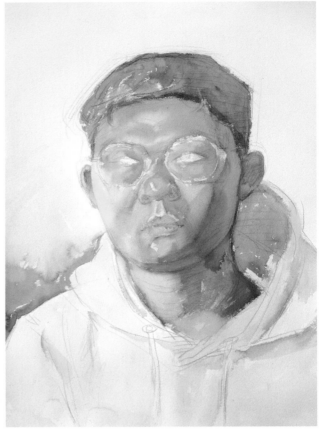

图 138 作者 / 张樊生

"照片写生"不是复制 现场写生更注重感触和体悟

不管是因为创作需要而借助照片，还是因为备考需要而画照片，不可否认，"照片写生"已经逐渐成为一种绘画的常态。"照片写生"的一个弊端，就是绘画者容易陷入被动，成为照片效果的"搬运工"。久而久之，绘画的感受力就会逐渐萎靡，观察力也会走向模式化，成为机械画工。

现场的绘画写生往往能获得更多的感触和体悟，这仍然是绘画最激动人心的部分，这一点在绘画历史中一直得以传承和延续。因而，我们应该客观、理智地对待照片的使用，照片应该是客体，起到辅助创作或练习的作用，是借助照片的静态优势来达到我们描绘造型的目的，而不是把照片当成一个范本或标准，被动地将照片机械地复制一遍。

认清这个本末关系非常重要，如果一开始方向搞错，在学习的进程中将会越走越偏，最终"差之毫厘，谬以千里"，完全失去绘画的本质和核心。

当然，在某个学习阶段，照片可以帮助我们直接理解对象更多的生理结构和细节，比如眼角的结构、眼睫毛的生长方式、造型在运动中产生的透视形变和穿插关系等，我们都可以利用一张静态的照片，借助新媒介提供的便利，通过放大细节来充分透彻地进行了解。回过头再观察写生对象，便可一目了然。

照片的色彩会偏向统一单调，结构和形体比较平滑，空间感受也会显得扁平。这些都要借助写生的经验加以弥补。在以"照片写生"时，要把平时现场写生的经验和感觉带进来，要借着所积累的经验和感觉来丰富对象，对照片上人物的造型、色彩等多方面进行强化和剖析。可想而知，没有经历过现场写生训练的人，这种经验和感受从何而来？又如何能进行强化和剖析？当然就因此而画得死、呆、僵、木。而这对于绘画和绘画者来说，是双重的不可磨灭的隐患。

画照片也要有写生的现场感。照片里这个小伙子皮肤比较黝黑，且黑里透红，透着一种猛烈阳光下的健康。另一个突出的形象特点就是肉乎乎、胖墩墩。所以，作画时自始至终要围绕这两个特点来用色、用笔。色调偏暖，笔势要带着弧形，强化这个照片形象带给人的感觉，这样，画出来的形象感才有可能打破一张照片的限制和桎梏，造型由被动变为主动。（图136～图139）相关作品欣赏见图140～图143。

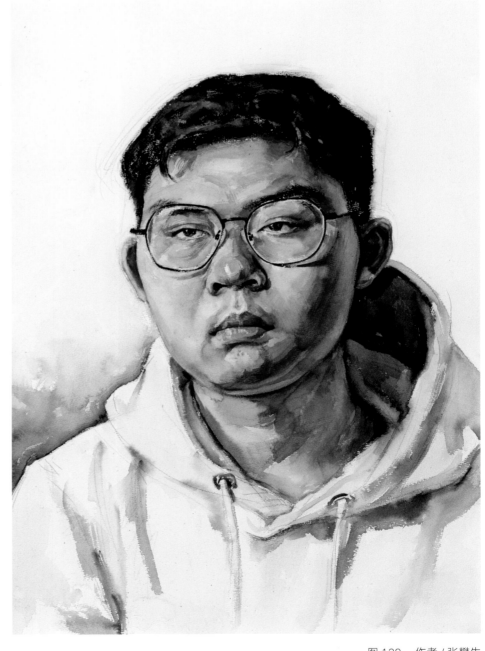

图 139 作者 / 张樊生

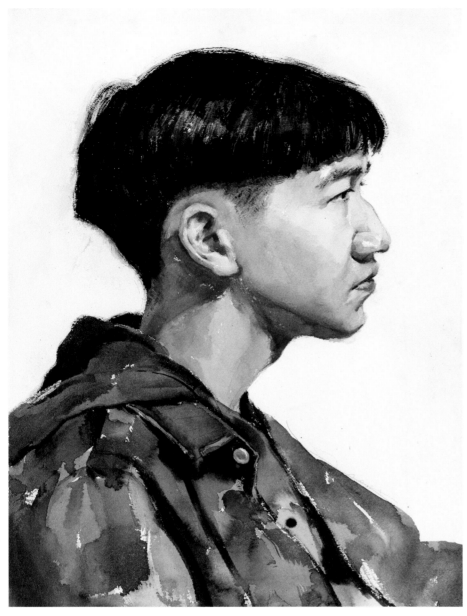

图 140　作者 / 张樊生

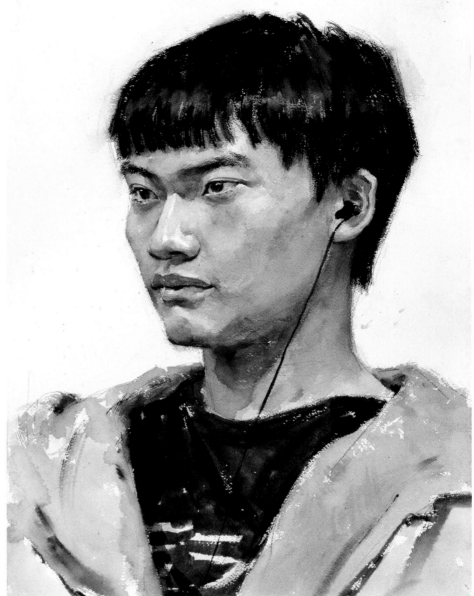

图 141　作者 / 张樊生

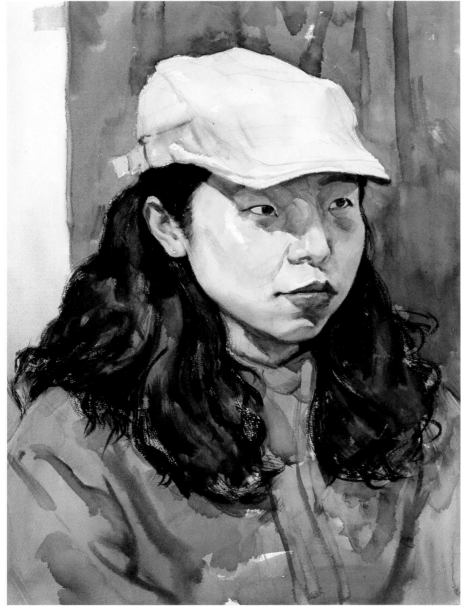

图 142　作者 / 张樊生

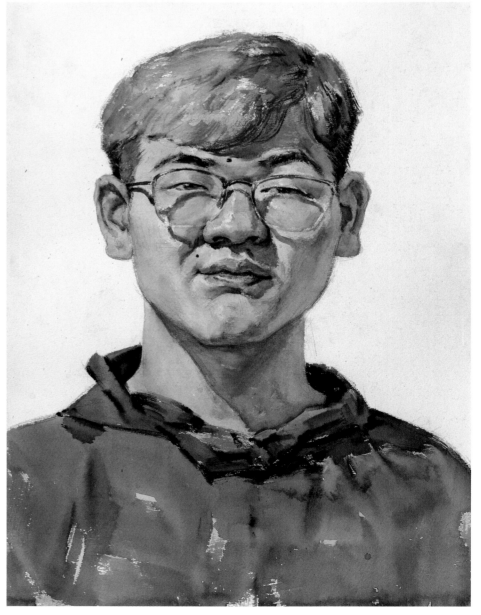

图 143　作者 / 张樊生

　　而当直面一个活生生的对象时，那种扑面而来的气息，令绘画者可以感受到对象的呼吸和温度，在双方的交流中，通过对象的一举一动、神情变化，去体会形象特征与精神内涵的奇妙联系。这是一个有趣的过程，这个过程调动了绘画者的表现欲望，并推动他为画面注入精神和情感，从而把造型变成一次有生命力的创造性活动。这种体验和感受是一张照片无法代替的。

　　不管"照片写生"变得如何常态化，学习绘画，现场写生仍是必经阶段，尤其是初学者，更应该从写生开始，从启蒙阶段就要树立正确的写生观，并且要始终坚持以写生来主导自己整个绘画实践的过程。没有经历现场写生体验就去画照片的感受基本是被动的、麻木的，从平面到平面，只要习惯了某种图形的观察方法和表现规律，这种转换便毫无悬念和压力。最终绘画变成对图形的制作、对照片的复制，绘画则失去血肉和灵魂。

　　绘画是一种发自内心的审美表现，在写生中，要大胆地表现自己的感受，才能激发自己的感官和知觉。比如图144～图146，细密的卷发、高挑的眉毛、紧抿的嘴唇，是这个模特的特点。它们可以是画面的趣味中心所在，也容易激发绘画者表现的欲望，而人物性格正是通过这几个鲜明的特点得以体现的。因而在写生的过程中，应该紧紧抓住这几个特点进行表现，甚至可以通过适当夸张的处理手法让它们更显生动。技艺在写生现场的主（绘画者）客（写生对象）对垒中发展出自己的生命力，偶发、意外与必然、控制之间相互较劲，这便是写生绘画的乐趣之所在。（作品欣赏见图147）

常见问题答疑

问："照片写生"画得被动，怎么办？

　　答：科技的发展为绘画创作开辟了更多便捷的途径，照片给绘画带来很多便利，但同时也导致了绘画者对真实事物的观察、体悟和再现能力的丧失，利弊兼有。因照片的图像恒定不变，画照片极易造成画者对照片形成依赖而过快地陷入局部描摹，变成了一种拼接和填色的游戏，使绘画者失去了对画面整体运筹帷幄能力的训练，而更像是一项无趣的复制工作。此时，需要摆正照片在绘画中的位置，增加现场写生练习，积累现场写生经验。当具备足够的现场写生实践经验后，在处理照片的时候，自然会将鲜活的现场感带入"照片写生"中。

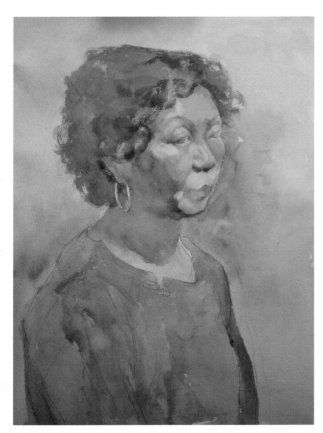

图 144　作者 / 张樊生

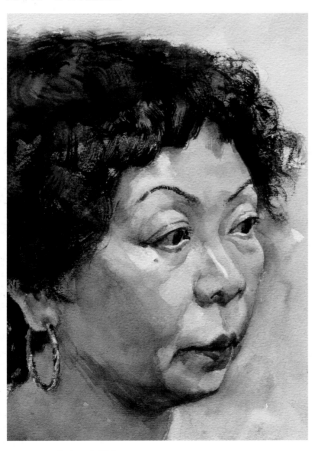

图 145　作者 / 张樊生

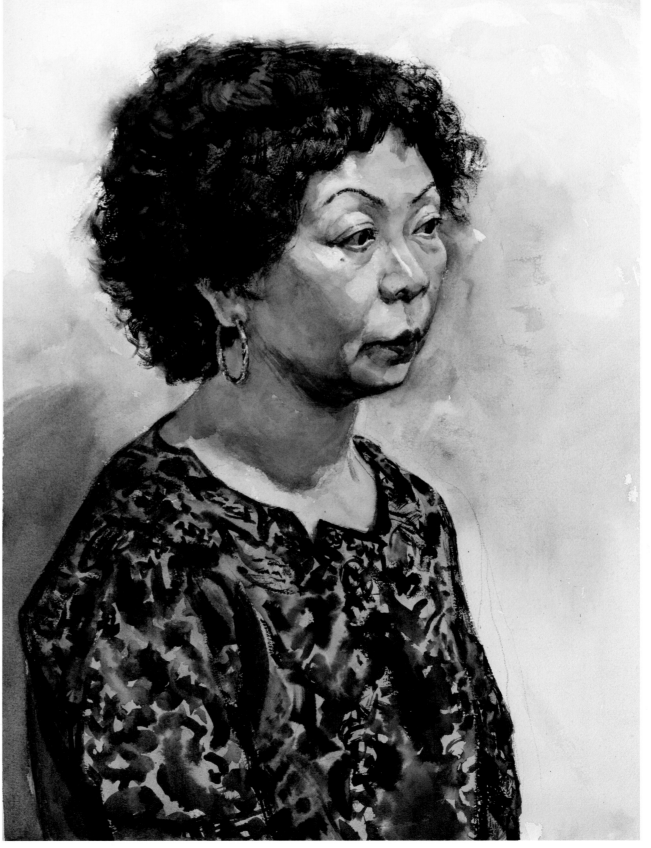

图 146　作者 / 张樊生

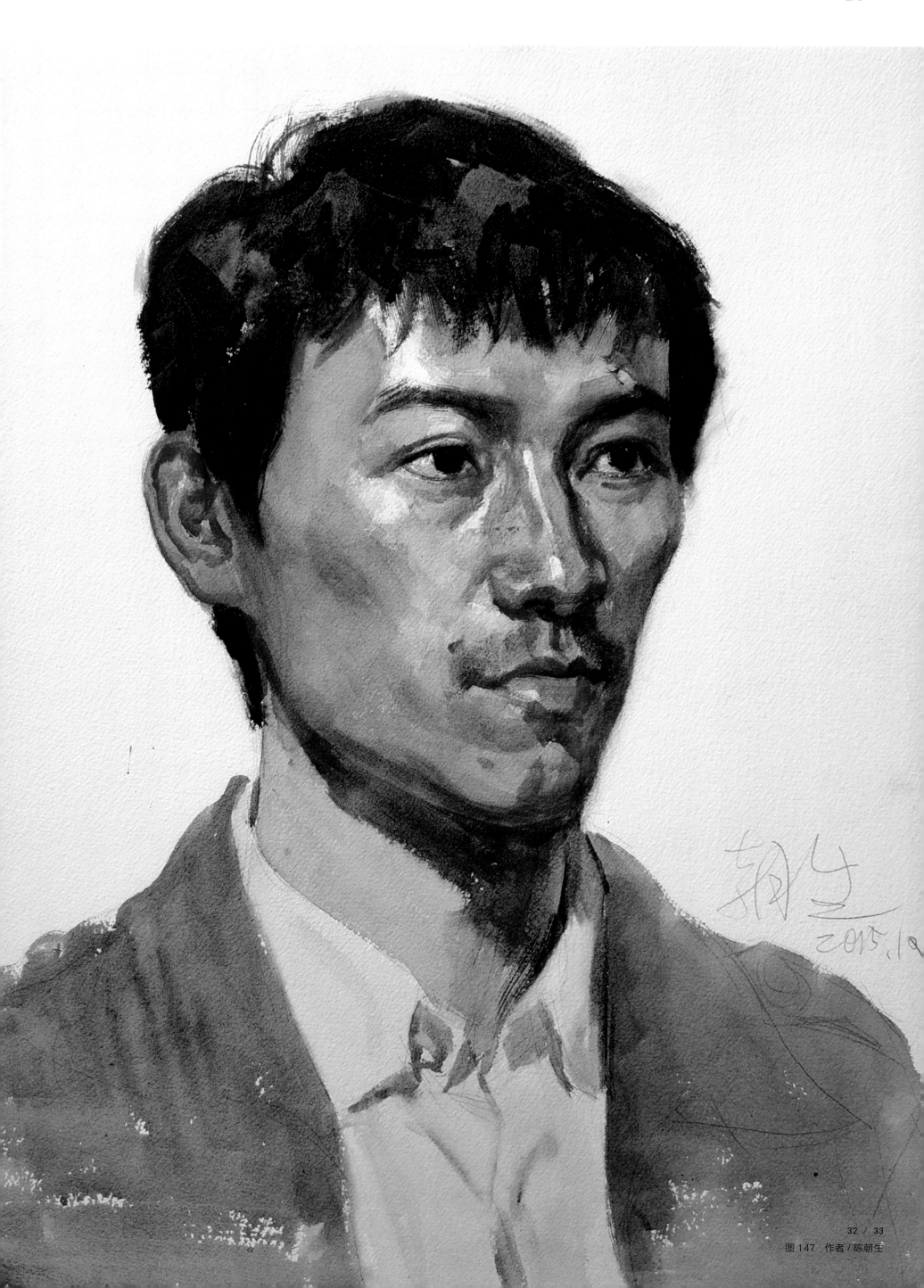

图 147 作者 / 陈朝生

第五章　肖像速写的意义

对一个绘画实践者而言，画速写应该成为一种习惯，不管是素描（单色）速写，还是色彩速写，对训练静物、人物、风景的敏锐感受力，都是一种最行之有效的方法。它对绘画感觉的训练可以说是全面的、综合的，对色彩的敏锐度、造型的提炼、构图的推敲、技法的试验、题材的推演、形式的意味等方面的能力的训练，速写的功用对绘画实践者而言是受用无穷的。可以说，速写不仅是对技术手段的提升，更是对绘画心智的历练。

在极为有限的时间内，我们要把一个对象转移到纸面上，记录下有关他的信息。例如：他的表情、他的动态、他的姿势、他的状态等。时间之紧迫来不及细想，画画的过程有如一次冒险，感性大于理性，结果常常不可控，却也有意外收获，而这也正是速写的魅力所在。在极短的时间内去处理大量信息，运用艺术处理的手段，提炼与概括，汲取与舍弃，捕捉与回避，正是艺术情商的体现。

肖像速写不必拘泥于头像、半身像、全身像，也不必纠结于完整与否，随手就画，率性而为。甚至铅笔稿都可以相对简略，只定位置即可，直接用色彩与对象碰撞，这是多么令人兴奋的事情！喜欢写生的人，自然明白这份心情。水色交融、酣畅淋漓、书写性、趣味性、人物的状态、环境的小物件等，速写的乐趣无穷尽。当然，速写不可避免地会带来一些误差，这些误差正是由于放松的心态造成的，而正是这种放松，恰恰又保证了画面的生动性。在这种速写练习中，无须太过苛求画面的完整度。速写，是画者艺术感受力的呈现。

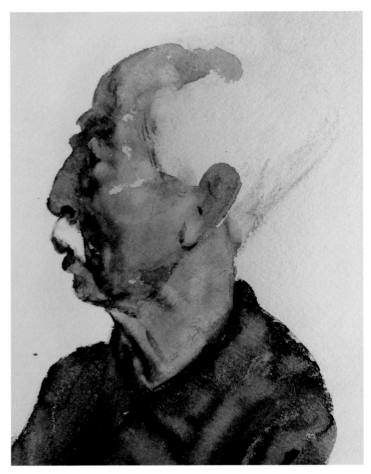

图 148　作者 / 李晓林

图 149　作者 / 李晓林

图 150　作者 / 龙虎

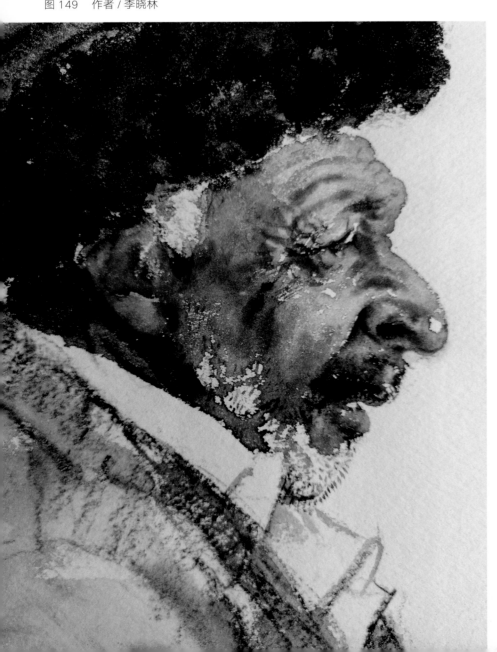

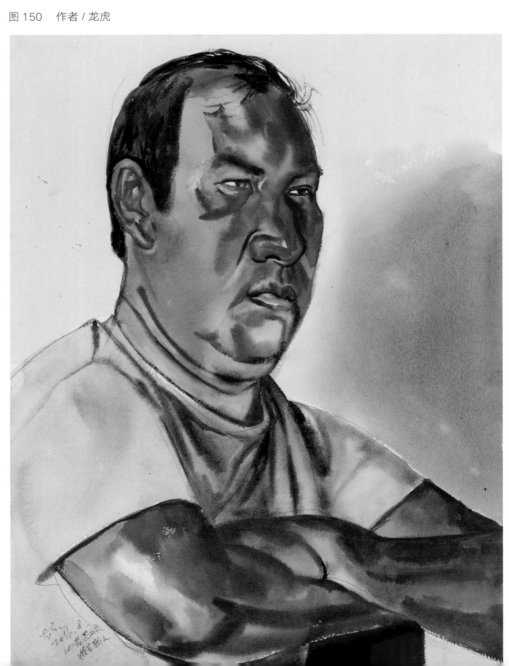

受时间所限，肖像速写不必要求面面俱到。抓住一个要点，并加以表现，画面即可成立。或重形，或重色，或重笔墨，或重气韵，或纯粹为了一种绘画语言的把玩和实验，短时间的精力倾注于一点，激情式地爆发，顺应意外和即兴，正是速写的魅力所在。或者从另一个角度说，用面面俱到来要求一张画是不可取的，绝对客观将不可避免地走向平庸。萃取眼前写生对象最有价值的信息，并用绘画的语言将其转换成一种画面感，这是绘画艺术的基准——独特性和表现力。而速写正好训练了这样一种触觉和感知的能力。关于艺术的取舍，王肇民先生对此做了非常精彩的论述：以形取胜者画其形，以色取胜者画其色。

图148、图149明显更侧重素描，作者专注于形象的趣味性和生动性，弱化色彩在画面中的分量，几乎只保留固有色。画面并没有花哨的技巧，而更多地使用传统水彩的本体语言——直接、透明、轻逸、一蹴而就的表达。值得一提的是，水、色、笔、纸是水彩画最基本的四种材料，其中水、色被充分地谈论，而对笔和纸的研究甚少。作者选择了一种粗纹理的画纸，通过大量不经意的飞白，形成一种粗颗粒质感，在传统水彩透明轻薄的主调中形成一组对比复调，画面的可读性因而大大增加。

而图150～图152则更强调色彩，作者遵循表现主义的色彩法则，感性、主观、大胆、奔放、热烈，用色令人印象深刻，过目难忘。再结合他爽朗畅快、直抒胸臆的用笔，大大地拓展了水彩的表现力，一改传统水彩甜腻、柔美的印象。抒情性消失了，取而代之的是充满力量感和表现性的个人风格。从图151这张半成品中可以看出作画的步骤：以色先行，再在半干的底子上进行刻画塑造，最后辅以干笔勾勒成形，一气呵成。

以上两位画家，一个以形取胜，一个以色服人，更重要的是他们的画面截然不同，这是以不同维度为出发点的好处。水彩艺术的价值正在于这种多样性和可能性。

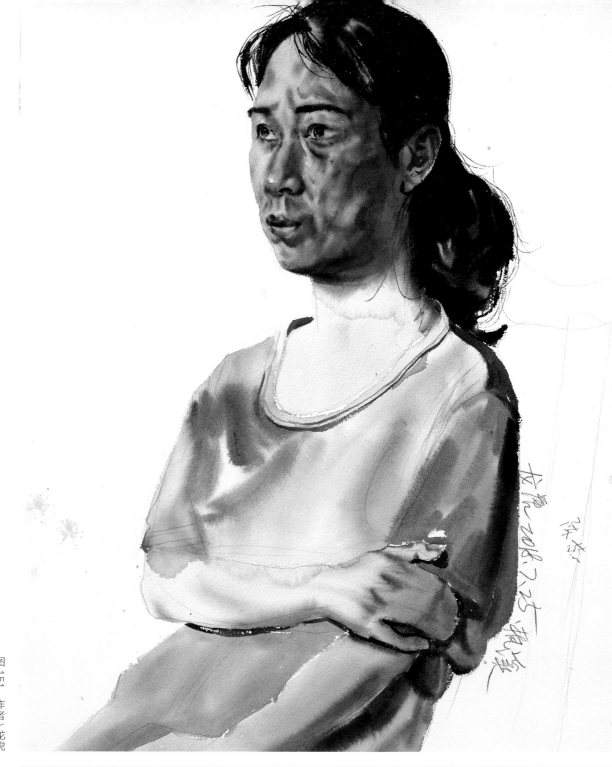

图 151　作者＼龙虎

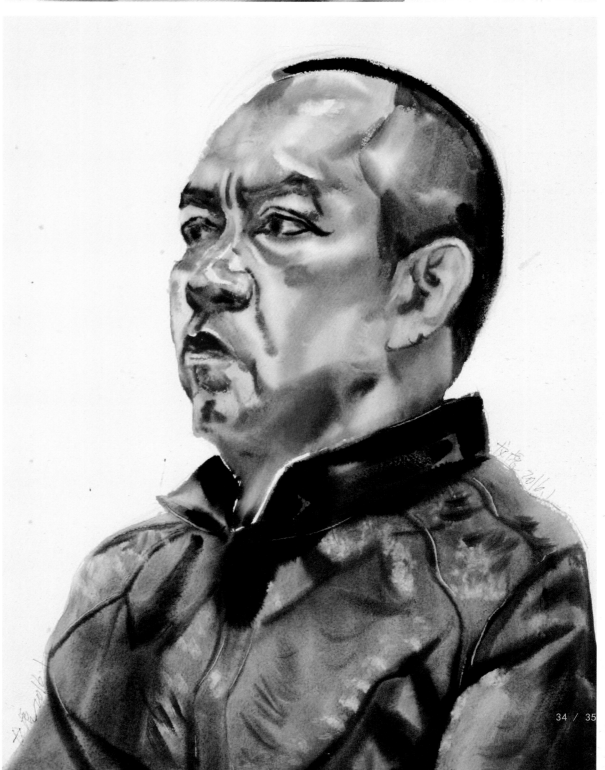

图 152　作者＼龙虎

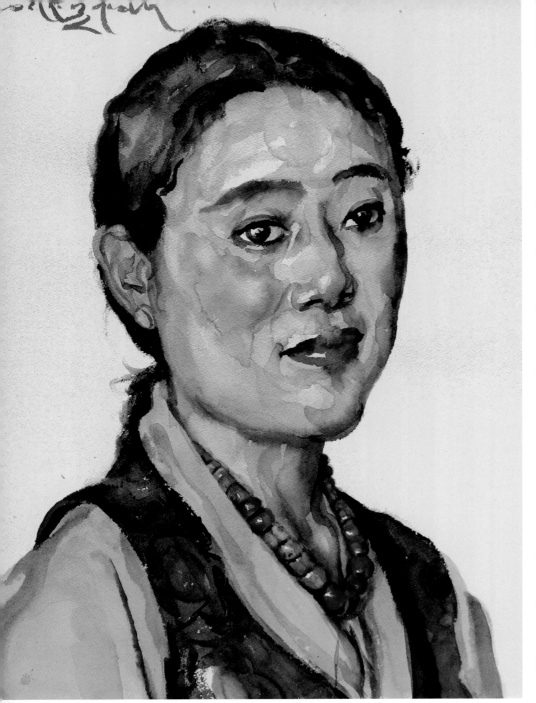

图 153 作者 / 许以冠

果果
九岁

樊生
2017.2.

图 154 作者 / 张樊生

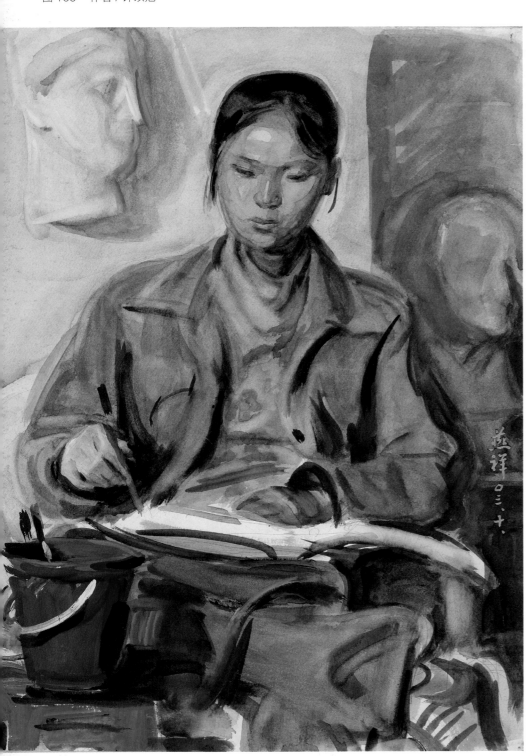

恭祥 03.10.

图 155 作者 / 李燕祥

图 153 呈现了一个圆润丰腴的女性形象。"圆"的元素几乎无处不在，造型上运用大量的弧线，塑造用笔呈曲线运动轨迹，观者可以在技法与写生对象之间感受到一种绝妙的精神性的对应关系。在写生现场，绘画者与一个陌生的写生对象瞬间碰撞所产生的创作激情，从而触发一种表现手法的萌生，这种充满现场感的意外和即兴，正是写生的乐趣之一。这幅画既有短期速写的随性自在，又具备长期作业的深刻完整，不仅形色兼备，更有笔意上的追求，是速写中难得的上品。

图 154 的画面趋向一种平面化和装饰感。为了更接近人物本身，更完整地体现一个对象的精神面貌，作者强调脸部的固有色，将明暗对脸部整体感的影响和干预弱化或隐去，保留完整的形象感，将画面的重色转移到五官上，并对五官进行精致的描绘，从而突出整个人物的精神状态和性格特征。

图 155、图 156 几乎是"速写"二字的最好注脚，作者非常重视"速度与书写"，并将其上升为一幅画的内涵和主题。他将客观对象简化为结构线条，这些线条之间相互依存、呼应，画面因而形成流畅不间断的流动感，似笼罩在一股整体的气息之下。为了营造这样的画面氛围，作者从不拘泥于画细节，细节出现的前提是不能破坏这股气的整体连贯性。通过层层的删繁就简，剔除多余的刻画，他的画面越发纯粹，呈现一种奇特的线性美感。

在绘画实践中，眼、脑、手的配合极其重要，缺一不可。肖像速写有其必要性，通过大量的短期作业训练，观察能力、思想嗅觉和手头的转换能力才能一直维持其敏感度。

常见问题答疑

问：塑造时，如何同时兼顾形与色？

答：这是初学者经常会碰到的问题，当从素描转入色彩学习时，画面上既要把握造型、体积、质感、空间，又要考虑复杂、多变、微妙的色彩关系（例如：固有色、环境色、纯度、灰度、冷暖变化等），突然之间大量必要的因素会让不少初学者无所适从。对初学者来说，要做到形与色兼备有很高的难度，有形无色或有色却失形是画面常见的毛病。画色彩时碰到的不少问题，时常要回到素描中去解决。因此，前期一定要画好全因素素描，训练个人对形体的深入理解，有意识地用块面化的思维去理解对象物，当面对色彩时，才有能力利用块面的方式来组织、建构画面，达到形与色相互兼顾。

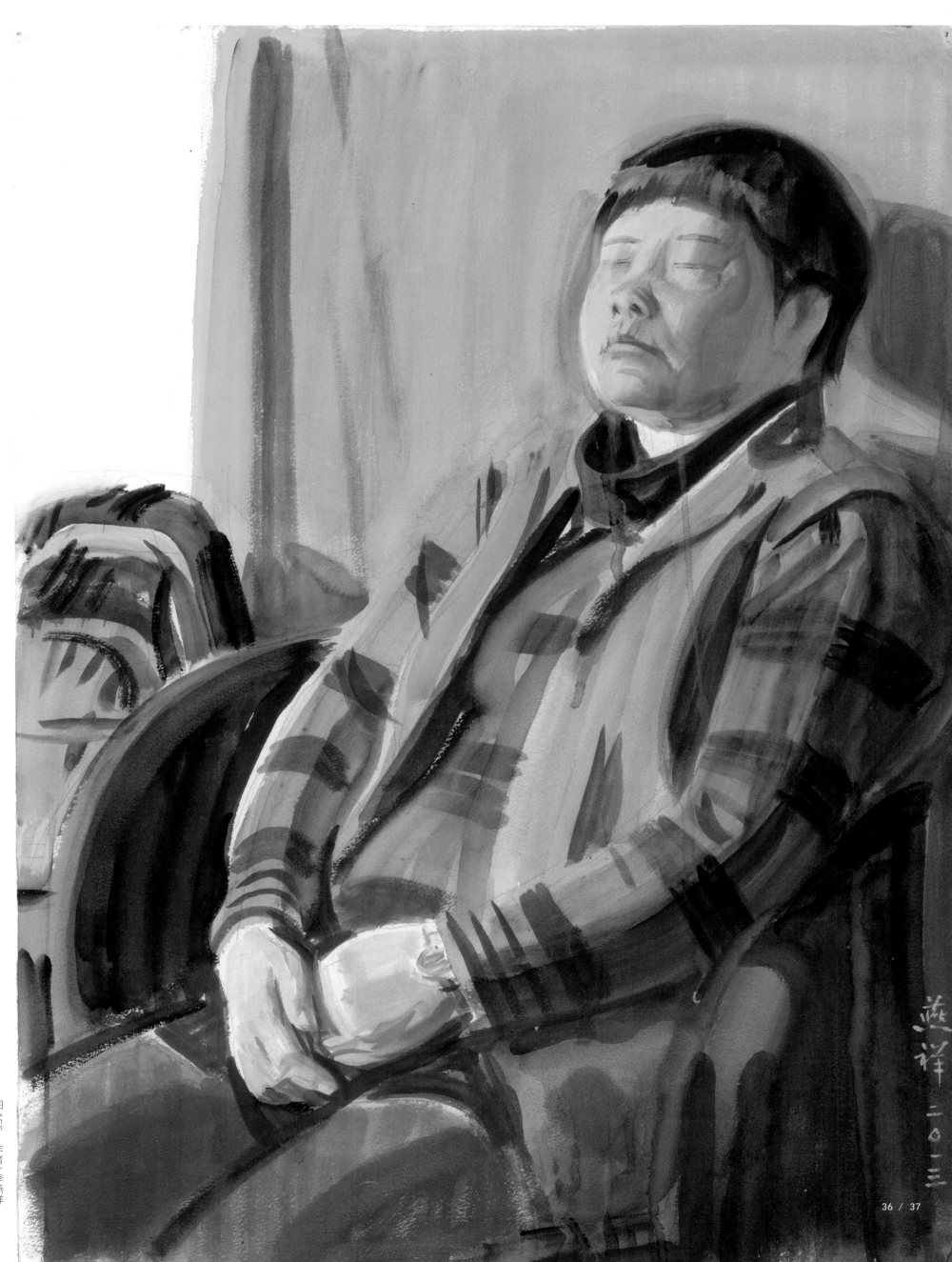

图 156　作者＼李燕祥

36 / 37

第六章　非常规光线的画面处理

背光

面对大面积的暗部，不可画黑画死，即暗部反而不能"暗"，而是要透气。对暗部的刻画不能马虎，要画出内容，画出细节，画出色彩变化。画背光的诀窍：弱化亮部的细节和调子，明暗交界线的形要明确，亮暗的对比和冲突要强烈，突出背光效果。（图157、图158）

图 157　作者\王肇民

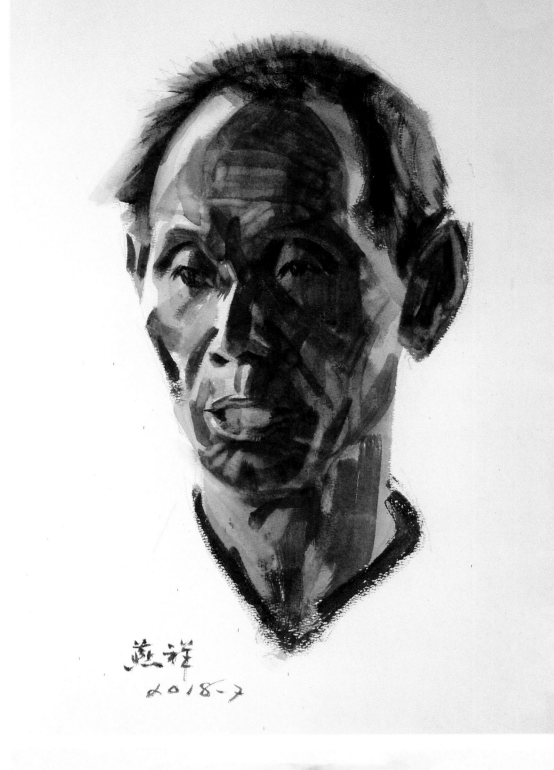

图 158　作者＼李燕祥

侧面男青年，从暗部入手，亮部基本留白，直至暗部基本完成，再通过暗部的定调来推出亮部的色彩和调子。若按常规方法操作，由亮往暗推，必然会过分注重亮部的色彩变化和分量，最终有可能导致暗部过黑，难以挽救。侧面角度应注重外形的特点和造型感的力度。微仰的头部、伸长的脖子和微驼的背部，让整个形具备了性格特征。（图 159 ~ 图 161）

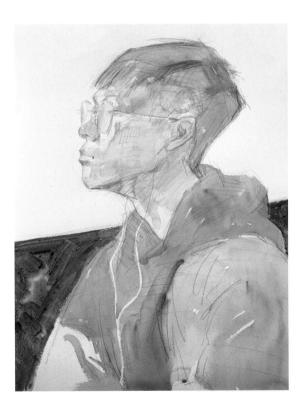

图 159　作者＼张樊生

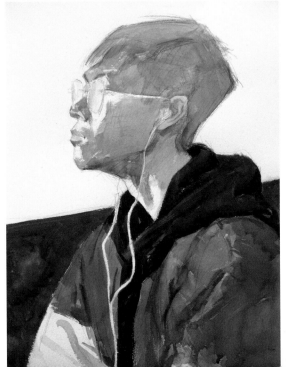

图 160　作者＼张樊生

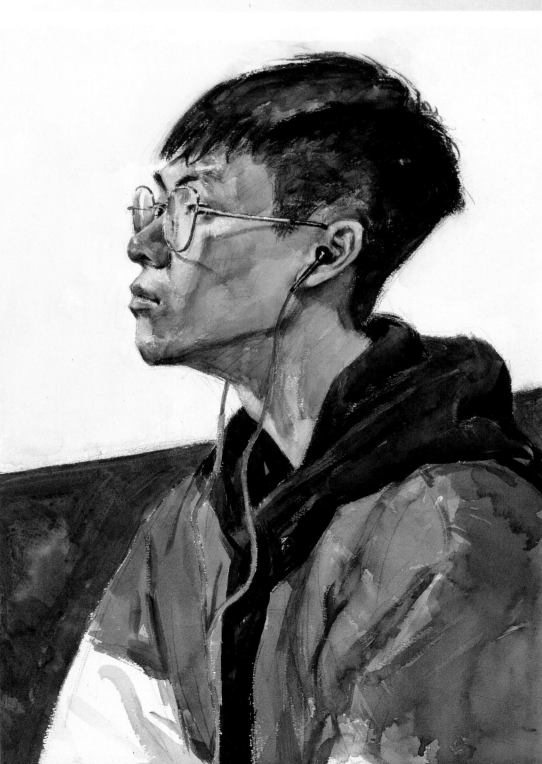

图 161　作者＼张樊生

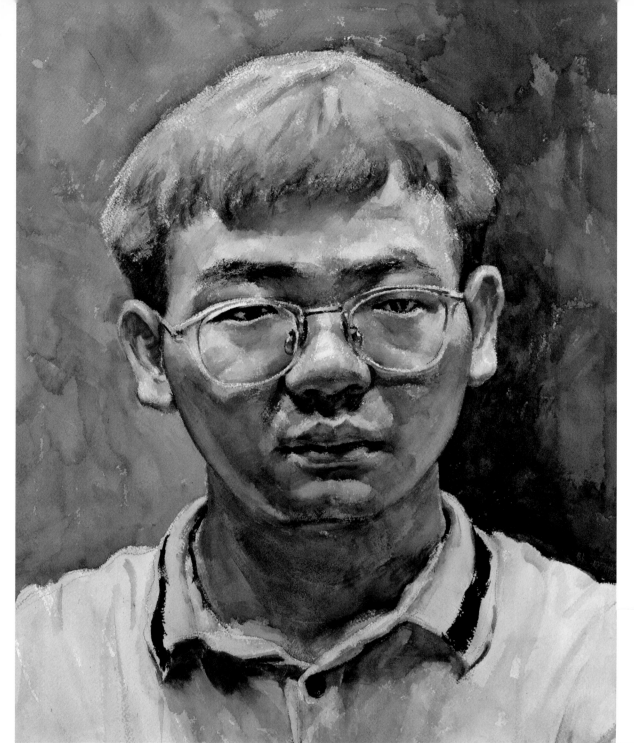

正顶光

正顶光有如一束天外之光，将人物照亮，画面有启示感。在别样的光线下，人物形象被非常态的光影割裂，违背了日常的视觉舒适感，形象甚至产生了某些"形变"，变得"不像"了。此时应尊重客观现实的光影效果，该藏则藏，该露则露，不能为了突出主体（五官）而刻意改变客观的空间关系和光影关系。要把握特定的光源和光线下的独特氛围，这是作为写生能力的一个考验。（图162）

图162 作者\张樊生

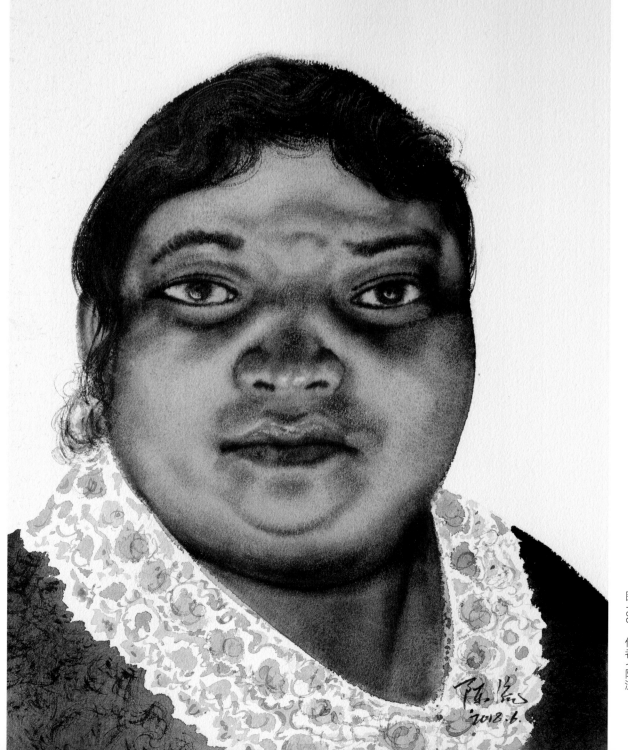

底光

在日常写生场景中，底光是一种比较少见的光线。此时，常规光线产生的亮暗面完全相反，所有的底面变亮，而正面变暗，画面呈现一种诡异的氛围。人物形象在这种诡异的光线中变得不可辨认，因而也非常考验造型能力和观察能力。底光打破思维常规，打破视觉惯性，作为一种造型训练，值得尝试。比如有的人一画倒下的石膏，或是仰视或俯视角度的头像，就容易画不准，甚至严重变形，这其实就说明他还没有形成科学系统的造型观察方法，而是被束缚在一种定式思维和视觉习惯里面，无法应对画面出现的各种可能的突发情况。作为破解的方式，特殊的光线和特殊的角度，应该被纳入造型训练体系当中。（图163）

图163 作者\陈流

散光

散光条件下的人像，因光源涣散，对象的明暗关系紊乱，难以形成统一的亮暗面，初学者往往无从下手。这时，跟着对象的光影效果描摹，未免被动；强行给对象加一个暗部，未免显得刻意。这两种处理手法都难以达到画面的最佳效果。遇到这种光线可尝试这样处理：顺势而为，干脆忽略光影的干扰，强化对象的固有色，将对光影和结构的描绘转移到对画面的色块的构成组合上来，将画面的光影黑白灰对比转移成色块黑白灰的对比，强化画面的构成感和装饰性意味。色块与色块之间的形、色对比生动，有说服力，画面同样成立。（图164）

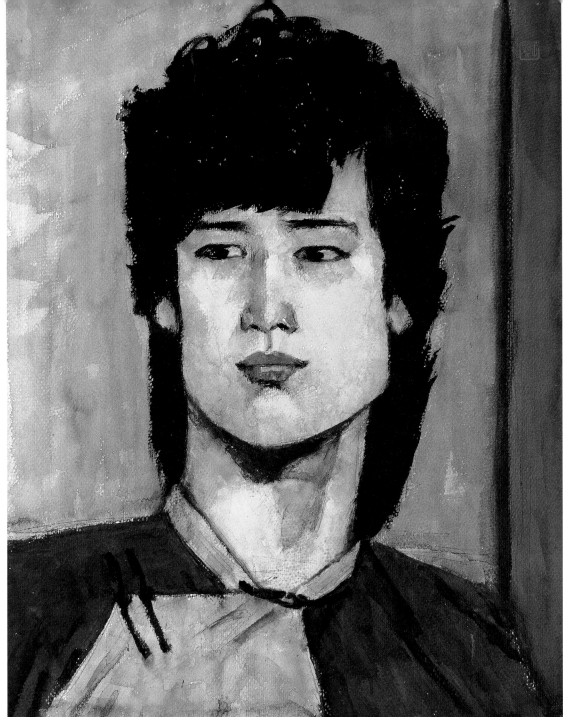

图 164 作者／王肇民

正面光

正面光，此时高光产生在人物的正中，暗部和投影的面积最小，几乎被压缩成一条线。人物呈现一种扁平化的效果。所有扁平化的视觉效果，色块的构成占主导地位，画面均会倾向一种装饰意味，这就为我们提供了处理画面的依据和方向。整个形象呈现出大面积的亮面，塑造时要在这极有限的调子变化空间里面，制造一种薄浮雕感。而面积极小的高光和投影（最亮点和最暗点），是制造空间感的关键所在。（图165）

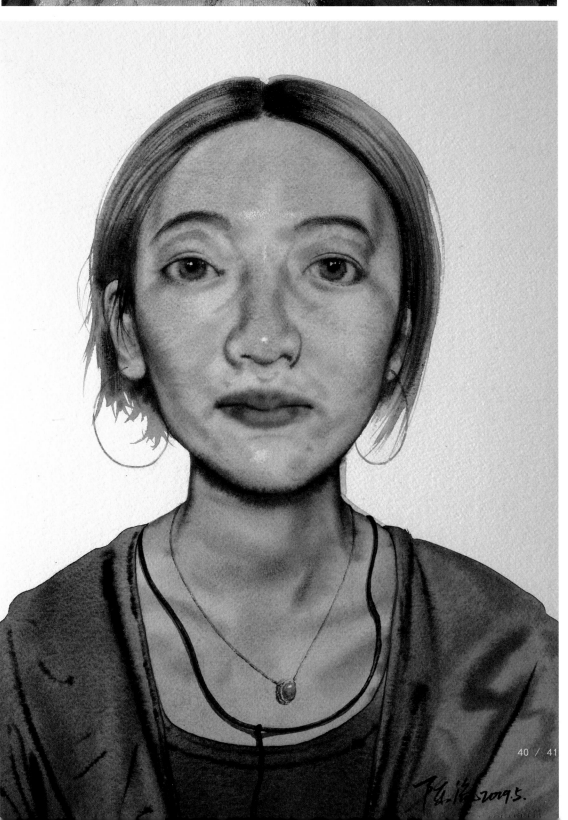

图 165 作者／陈流

第七章　名家写生作品赏析

面对一个个活生生的形象，如照相机般地画得准、画得像是不够的，优秀的作品，必须画出鲜活的生命，关注个体的精神和状态。在写生中激发出个人技艺与对象形神的碰撞和融合，这才是写生精神的高度体现。写生，绝不是满足于对模特形态的描摹，而是要求绘画者带着精神感受，带着表现的欲望，主动且主观地运用绘画造型语言来处理对象传达予人的感受。形体与感受、客观与主观、自然与艺术，只有这样相互融合，一幅画才能称之为"作品"。正所谓"相由心生"，相是带有精神性和心灵感知的，是精神在具体物质上的反映。相的生成，不仅仅是由模特自身决定的，还来自绘画创作者对模特精神状态的解读。

作为"形是一切"画论的奠基者，王肇民的画面以"形"来解决问题。画面的精、气、神不仅来自对形象细节重点、扼要的描摹和刻画，更源自对画面中各种形的概括与提炼以及整体色块构筑出来的美感。在他的作品中，形以色块的方式呈现，色块与色块之间的对比、呼应、冲突、互补，足以构成强烈的视觉冲击力，从而使画面具备鲜明的个人化语言和精神性倾向。（图166～图168）

图167是一幅色彩十分凝练的肖像画，画面被提炼为四个主要颜色：桃红色（围巾和嘴唇）、深绿色（背景）、黄绿色（人脸）、黑色（头发和衣服）。其中桃红色与深绿色形成一组互补色关系，因此这条围巾显得十分"提神"。而画面中呈现光芒的亮点——眼镜的高光，则是点睛之笔，厚厚的眼镜，塑造了一个略显刻板的知识分子形象。王肇民画的是人，实则解决的是关于绘画的内核问题。

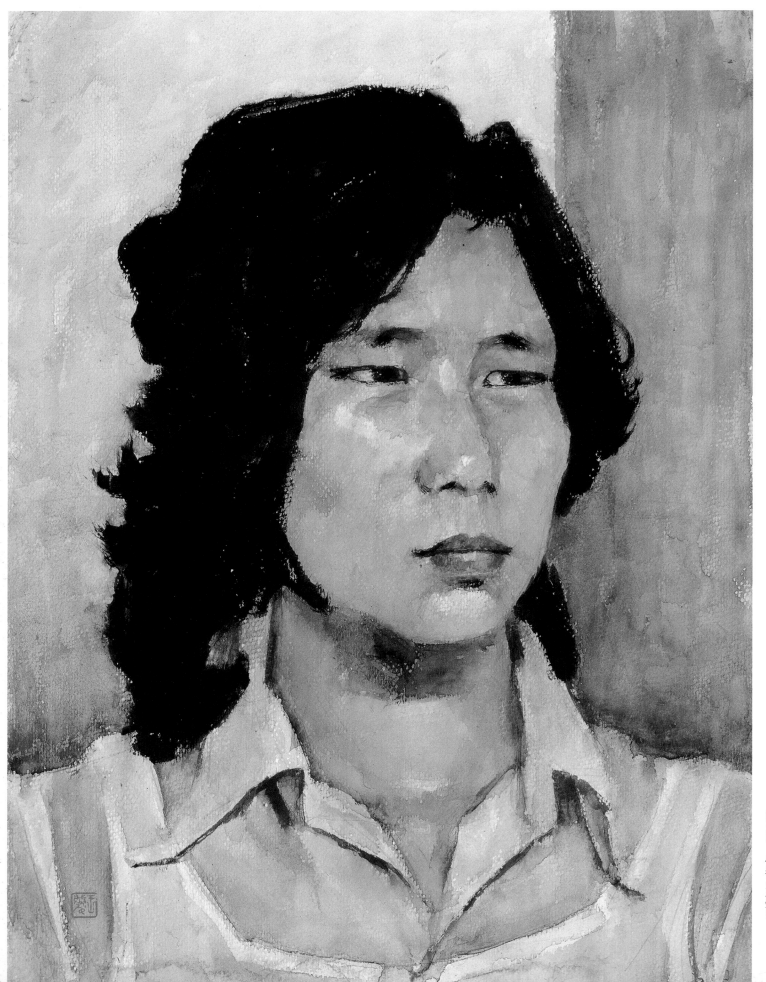

图166　作者＼王肇民

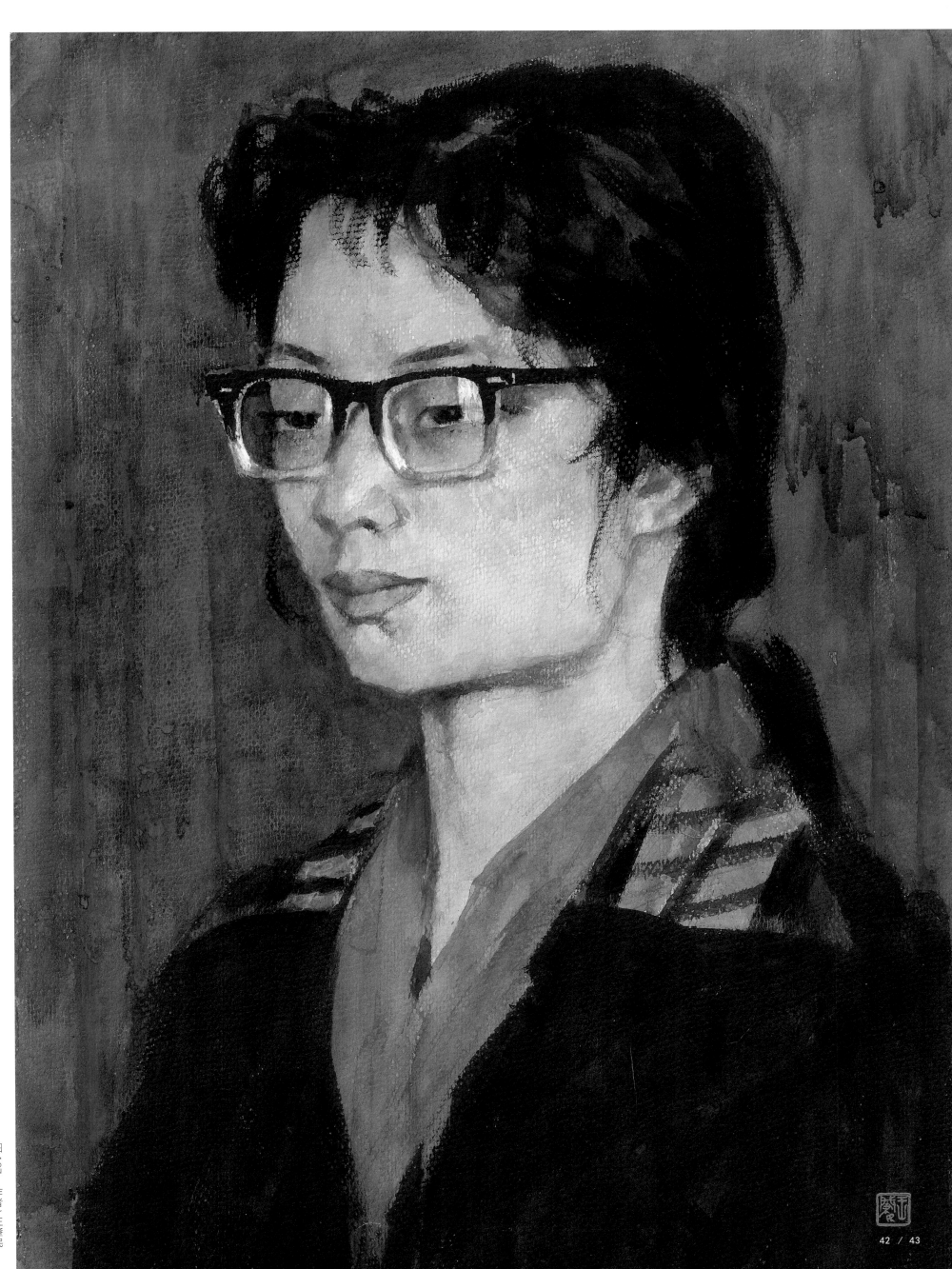

图167　作者／王肇民

42 / 43

水彩画　　　水彩肖像画
教学　　　　写生教程
举一反三

SHUICAIHUA　SHUICAI
JIAOXUE　　XIAOXIANGHUA
JUYIFANSAN　XIESHENG JIAOCHENG

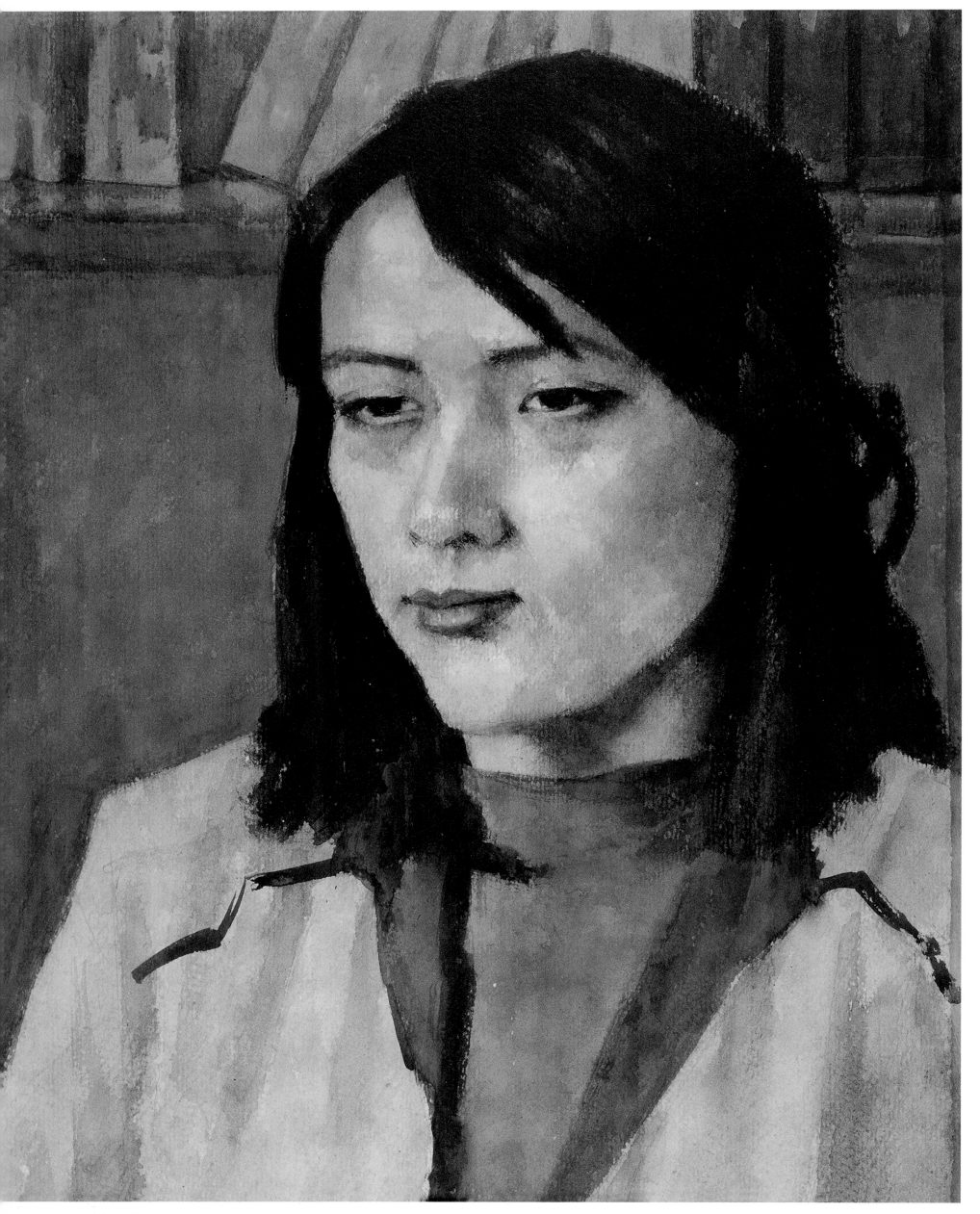

图 168　作者 / 王肇民

李晓林的作品强调速写性的画面风格，追求色、水、笔法的自然交融，从而在画面中很大程度地保留了水彩的水性韵味。采用直接画法，放笔直取，对五官的刻画常常寥寥数笔，却灵动、细腻，而又直抵人心。直接画法看起来好像没有运用特别的手法，其实作画靠的是扎实的基础、娴熟的技巧以及极强的画面把控能力。对画面的组织和细节的刻画时常是即兴发挥。朴素的技法，蕴含着朴素的力量。（图169～图172）

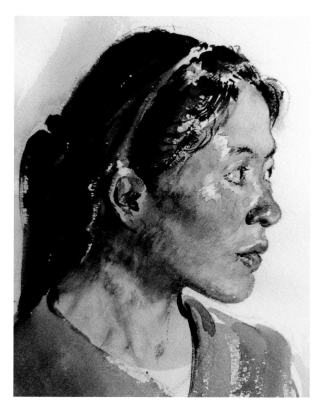

图169 作者 / 李晓林

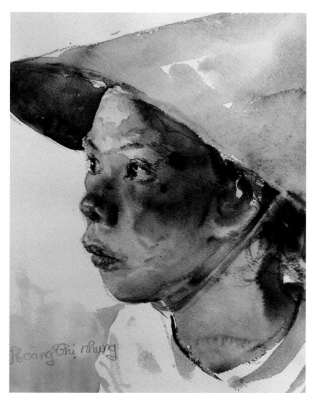

图170 作者 / 李晓林

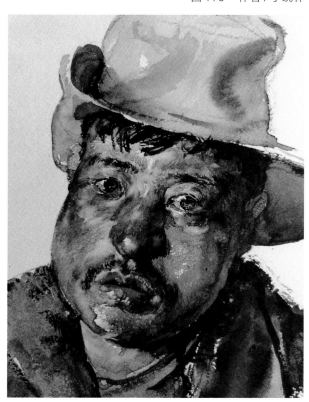

图171 作者 / 李晓林

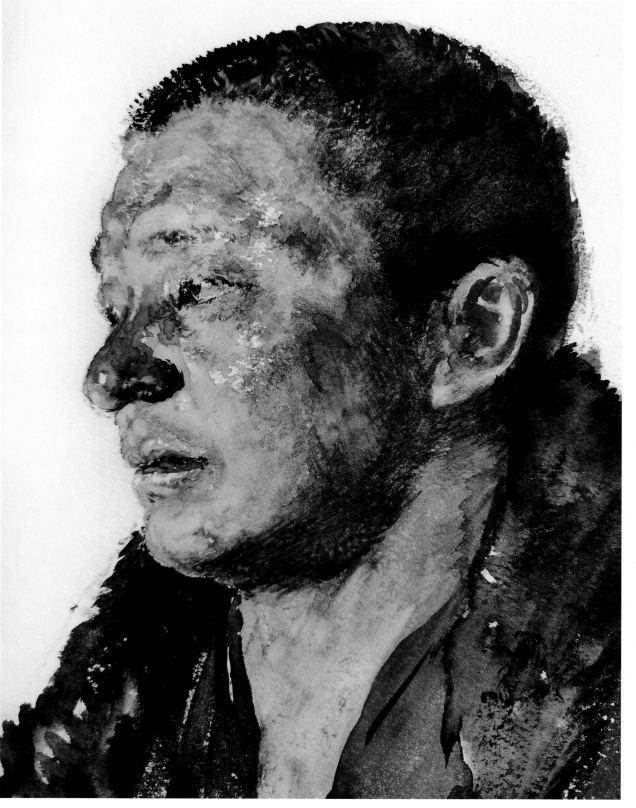

图172 作者 / 李晓林

　　龙虎的画面崇尚自由、直率的表达，书写性的笔触感，使画面的画味十足。他的作品不以唯美写实为目标，而是汲取表现主义的营养，对模特的造型、结构、色彩、神情等诸多方面进行强化、夸张，追求一种超越写实的美感。经过一系列个人化的处理之后，画面上的人物外形拙而有力，内部结构又与外形轮廓形成独特的运动趋势，画面形象呈现一种坚实的雕塑感和结构感，张扬而又喧嚣。画面的情绪饱满，形象呼之欲出。（图173）

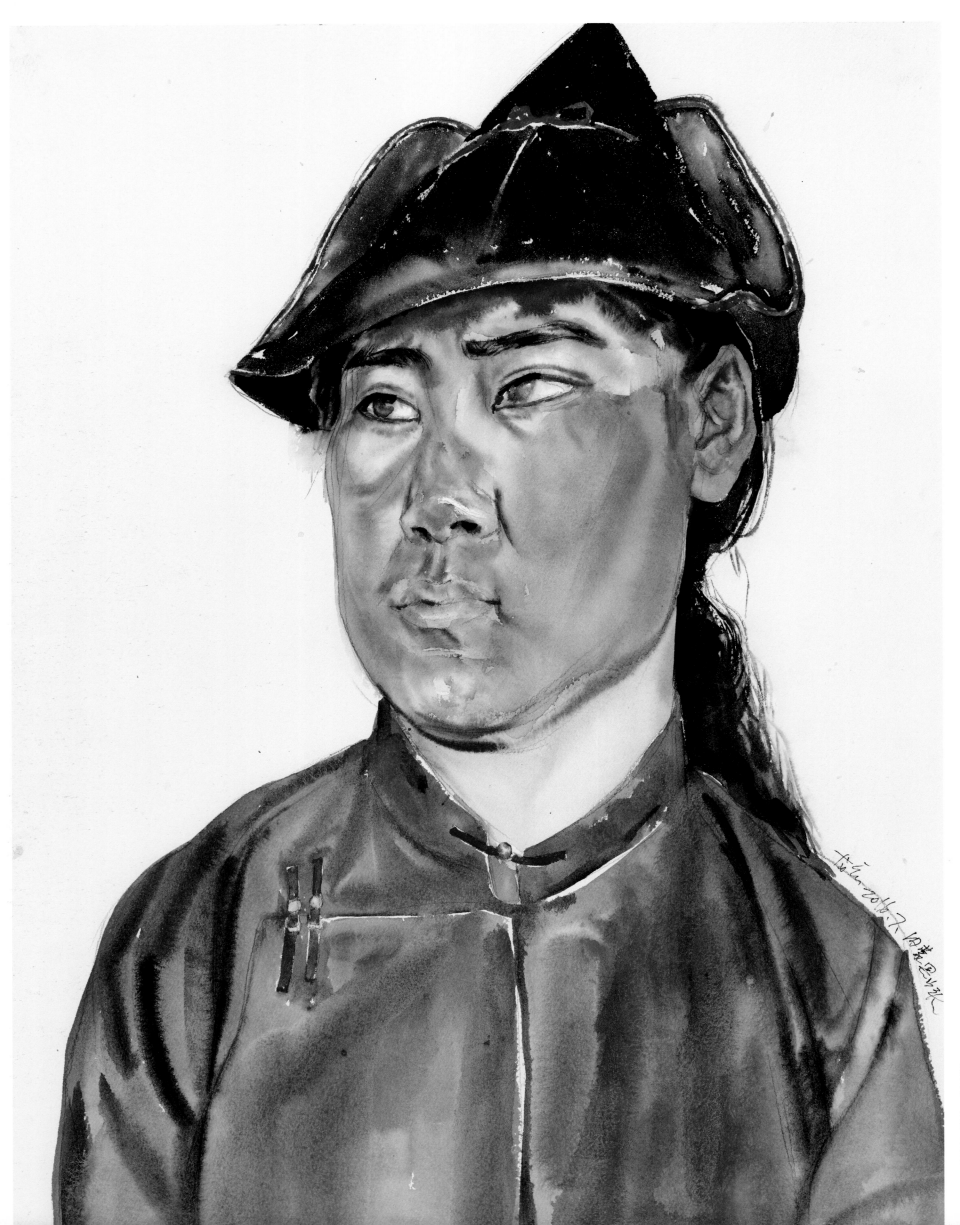

图173　作者／龙虎

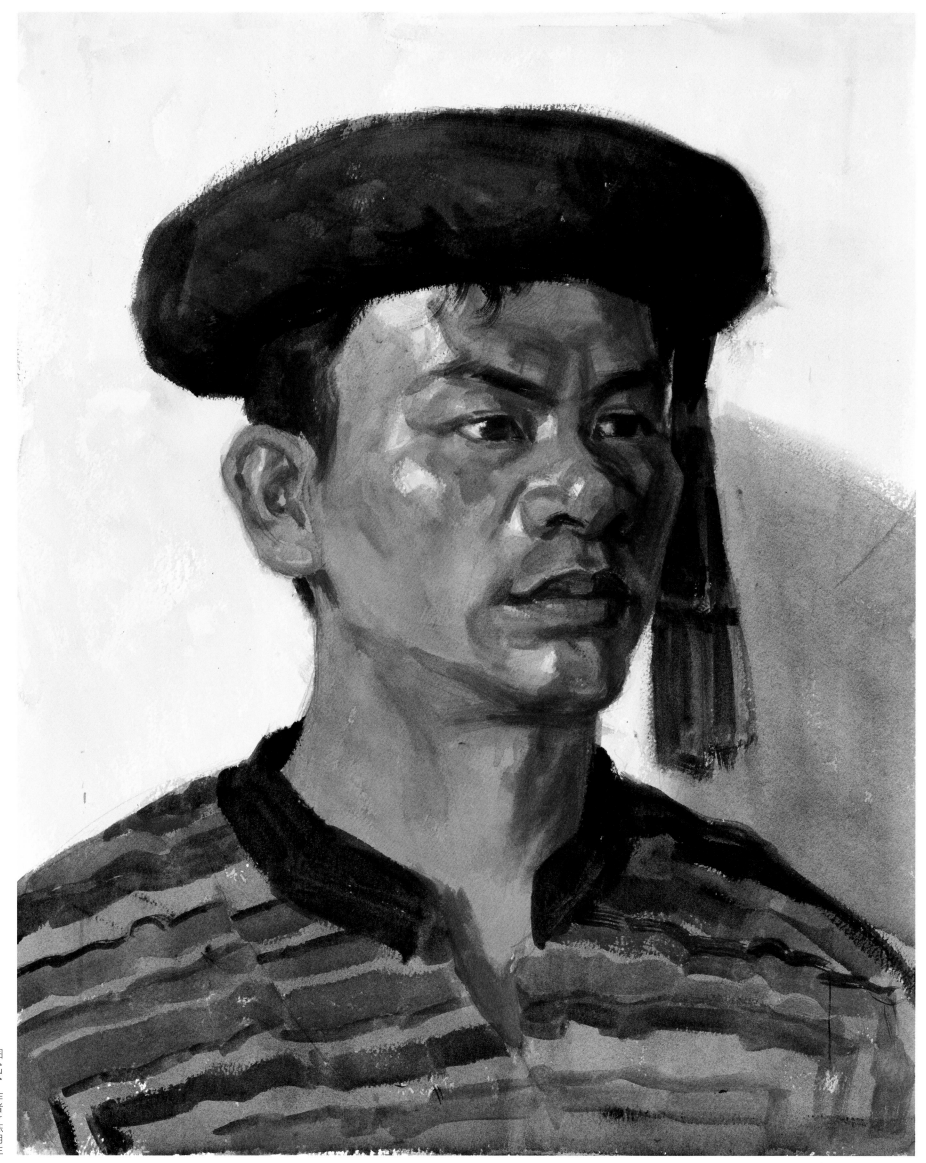

图 174 作者 / 陈朝生

　　陈朝生将水彩材质的表现力进行推进式的探索，在他的作品中，既有意识地把控大色块构成的整体效果，更注重人物形象的深入塑造，营造厚重、深刻的视觉观感。为了表现肌肤丰富微妙的亮灰色和特有的油脂质感，通过多层设色、渲染，把微妙的色彩变化隐藏在统一的肤色下，让这个调子统一的色块不显空洞。水彩是不宜进行多遍覆盖及反复修改的绘画材质，因此要解决很多技术性问题，首先要熟悉水彩颜料的透明性，其次要利用这种特性进行色层铺设先后顺序的设计（透明色覆盖在不透明色之上），使水彩在反复画了多遍的情况下，依然能呈出通透的效果。前期的多遍薄染，再结合后期刻画塑造时大刀阔斧的笔触，画面粗中有细，色彩关系深刻而又大气，刻画入木三分，形象栩栩如生。（图 174 ~ 图 176）

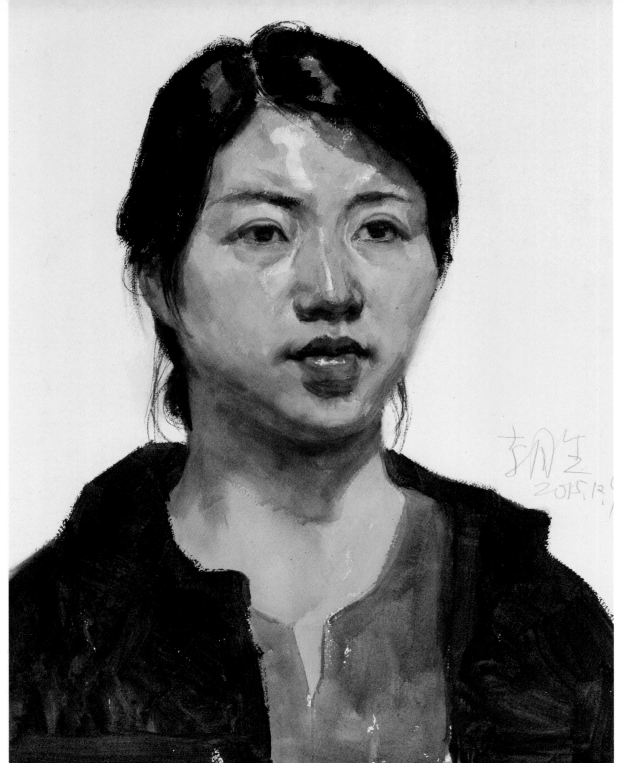

图 175 作者\陈朝生

常见问题答疑

问：如何在肖像写生中体现水性材料的魅力？

答：水彩颜料的特性是透明、轻逸、流畅、亮丽，在短期、快速的激情式绘画表达中有它的材质优势，但在早期也因此而被诟病为缺乏力度感与厚重感。经过几代水彩画家的努力，当前的水彩画风格样式百花齐放，以书中的名家作品为例：王肇民的厚重雄浑，李晓林的生动传神，龙虎、许以冠的率性精练，陈朝生、陈流的深入到位，李燕祥的轻描淡写等，虽然用笔各异、浓淡不一，却无不发挥着这种水性媒介材质的真正魅力。因此，水性材料的魅力表现，不是通过一种模式、一种惯用手法呈现出来的。水性材料有着未知的有待发掘的表现潜力，只有通过长期的绘画历练，才能够更得心应手地把控这种媒材表现的可能性，挖掘出更大的拓展空间，真正体现出它的艺术魅力。

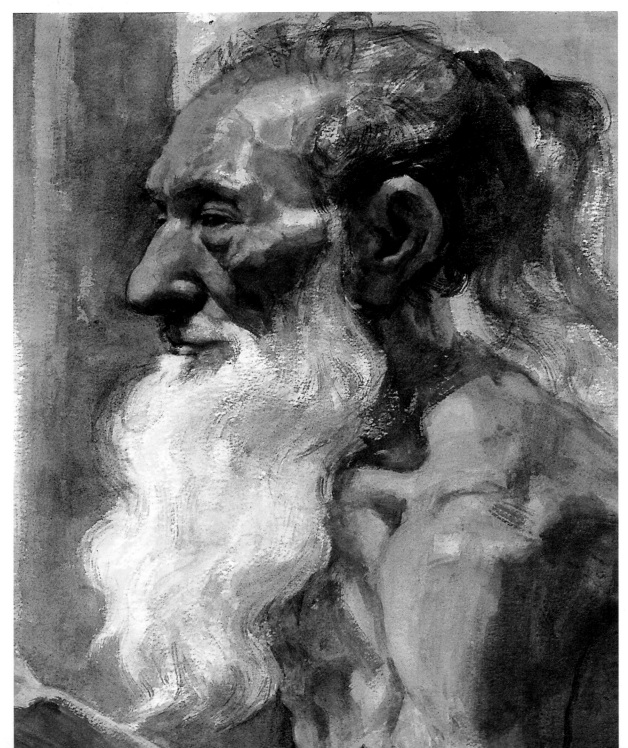

图 176 作者\陈朝生

陈流对细节的描摹有过人的能力，尤其在胡须、眉毛、头发这些极难表现的地方，他却极尽刻画之能事，画得精细写实，同时轻松又自然。他将人物的造型和神情进行漫画式的夸张处理，形象生动而又具趣味性。而他所创造的独特技法，湿笔晕染、干笔剔蹭、用纸巾或手指进行揉擦等，"绘"与"制"并重，也解决了水彩画不易衔接和深入的难题。（图 177 ~ 图 181）

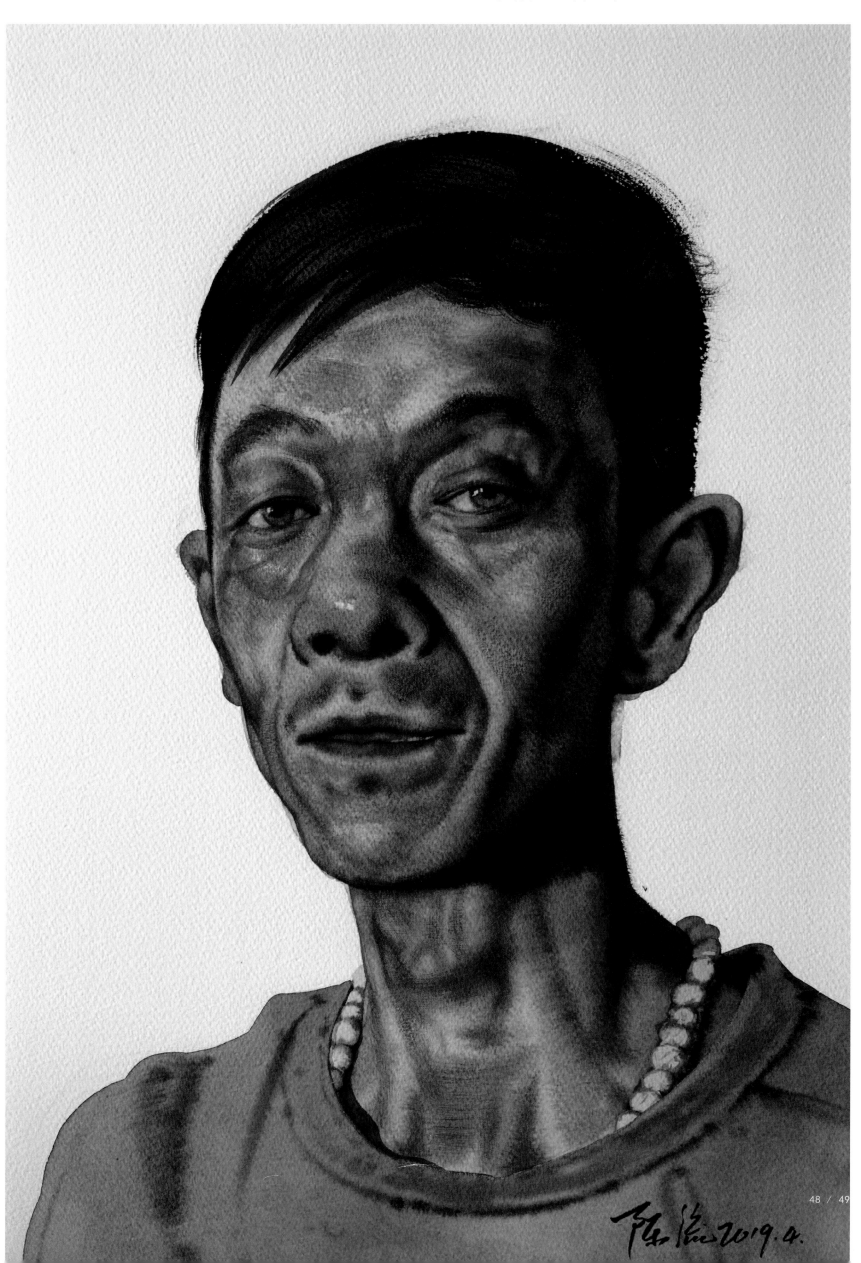

图 177 作者 \ 陈流

48 / 49

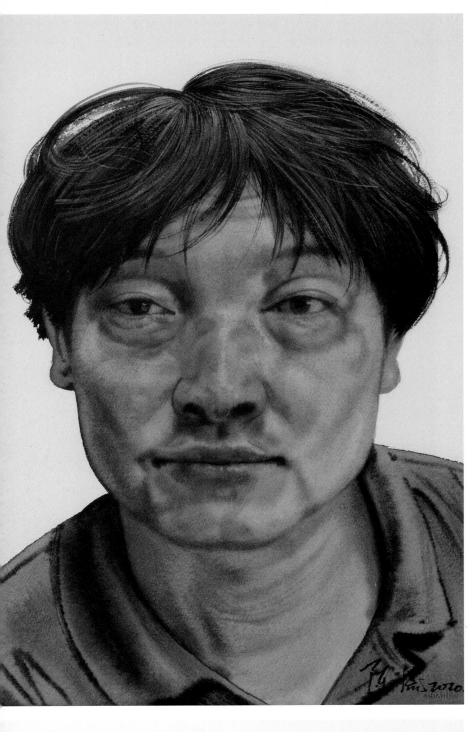

图 178　作者＼陈流

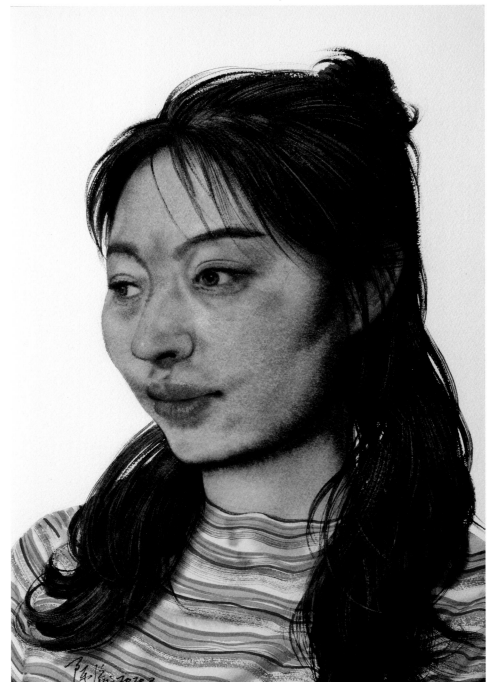

图 179　作者＼陈流

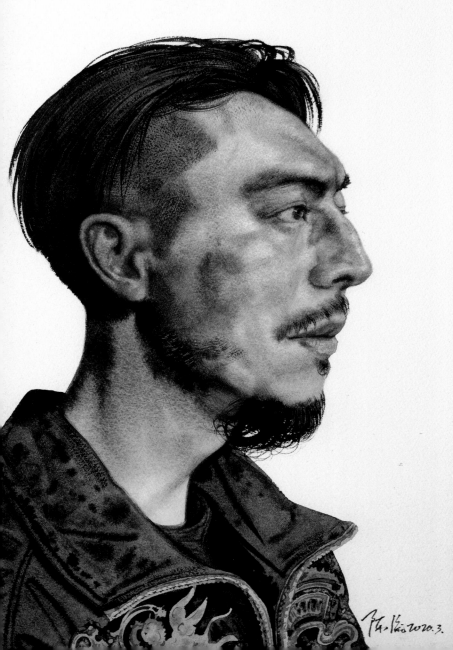

图 180　作者＼陈流

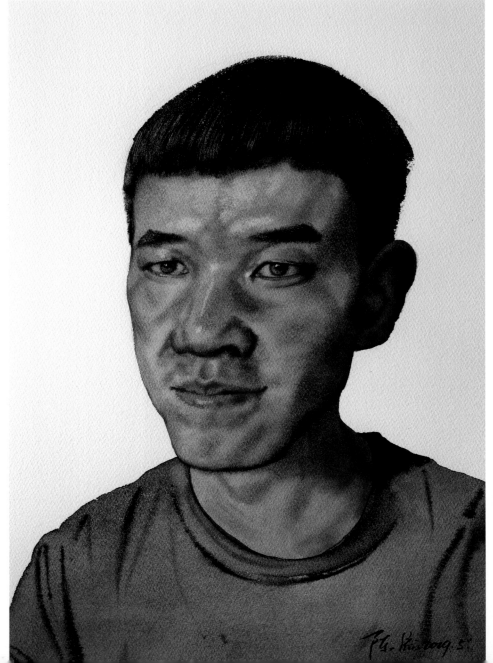

图 181　作者＼陈流

在技法的选择上，许以冠总是不拘一格，有时突出水彩通透温润的特性，有时则追求油画般的厚重雄浑，图182便是后者。至于做出何种选择，则是依据模特传达出来的精神气质而定。用色饱和厚重，用笔肯定有力，并结合大量的干皴笔法，用这样的技法来表现青藏高原人皮肤特有的色彩和质感再适合不过了。

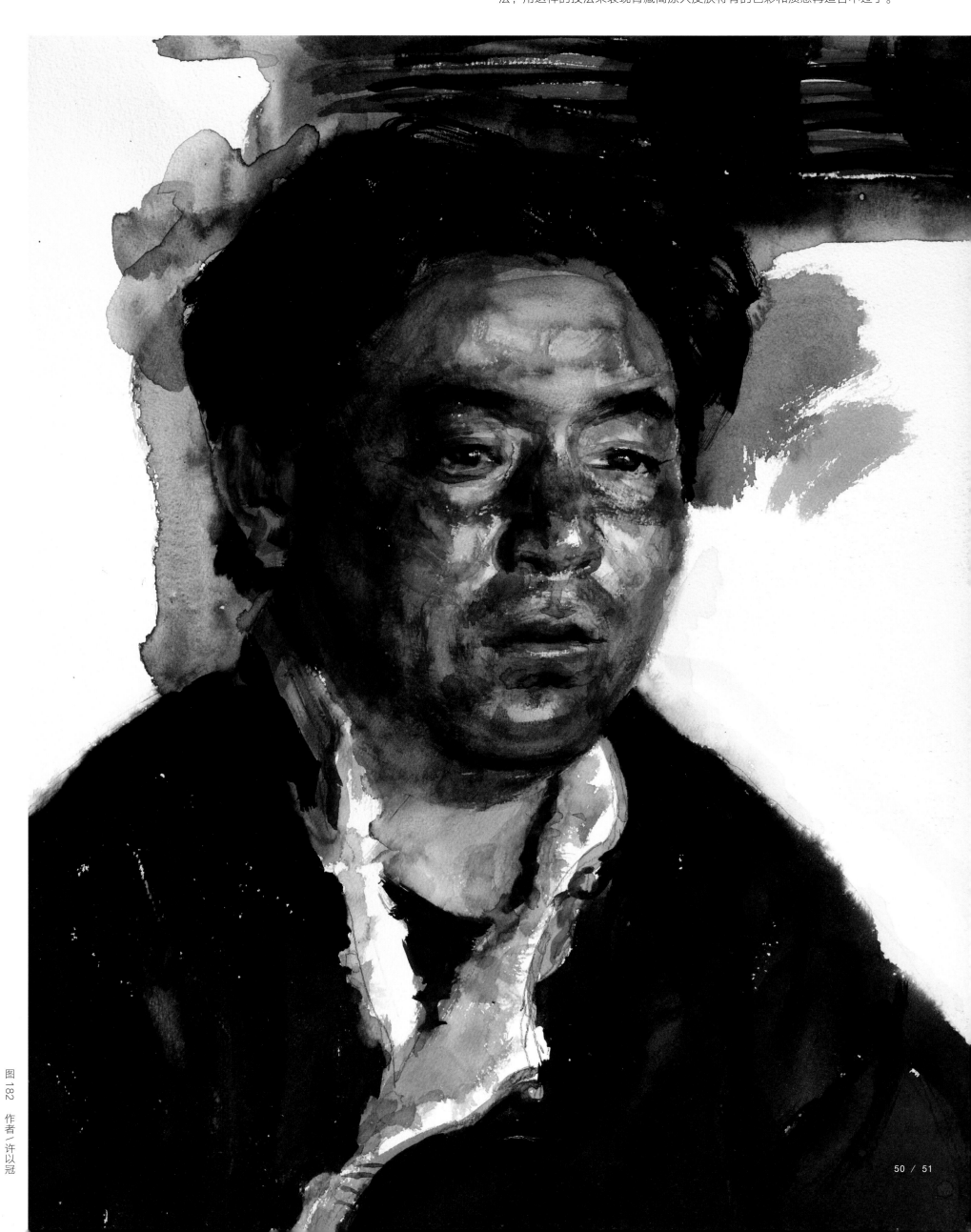

图182 作者／许以冠

50 / 51

　　李燕祥这几幅作品的笔法概括、简练，体块明确、方整，很好地诠释了什么是"以少胜多"，是基础教学中的典范。五官的刻画毫不拖泥带水，"书写"的成分大于描摹，关键节点的细节刻画调动了画面的整体气韵，浑然一体。（图183～图185）

常见问题答疑

问：肖像画色彩的冷暖变化有何规律？

　　答：1.判断脸部固有色倾向，比如：经常处于烈日下的劳动者，皮肤比较黝黑，偏暖；大多数长期从事室内工作的人皮肤白皙，且带有蓝绿色的倾向，偏冷等。固有色是一种非常直观的色彩感受，通过直接的观察做出冷暖判断并不困难。

　　2.脸部的暖色一般集中在中庭，即脸颊和鼻子这一区域，额头和下巴相对偏冷，在确定整体固有色的前提下，通过局部区域的微妙比较，则可以进一步完善细节上的冷暖关系。

　　3.更深一层说，脸部的色彩，应该从整体的色调来考虑，必要时还可以进行主观变调。比如本书封面王肇民的绿衣女子肖像，脸部呈异于常态的绿色，但置于整个画面的绿调子中，不仅显得合理、协调，而且格调更高。

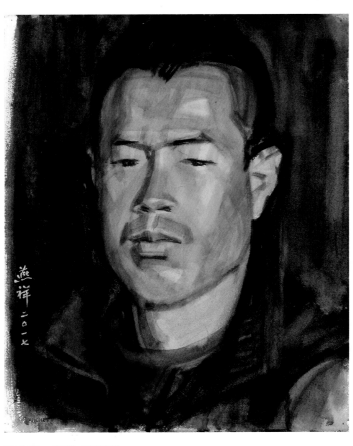

图183　作者／李燕祥

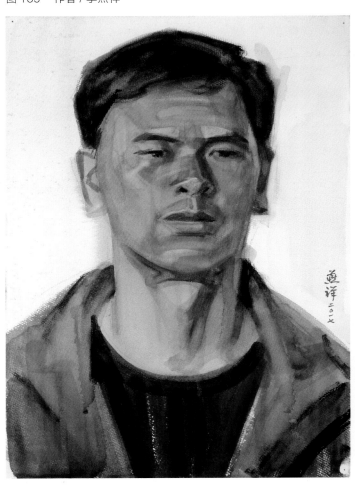

图184　作者／李燕祥

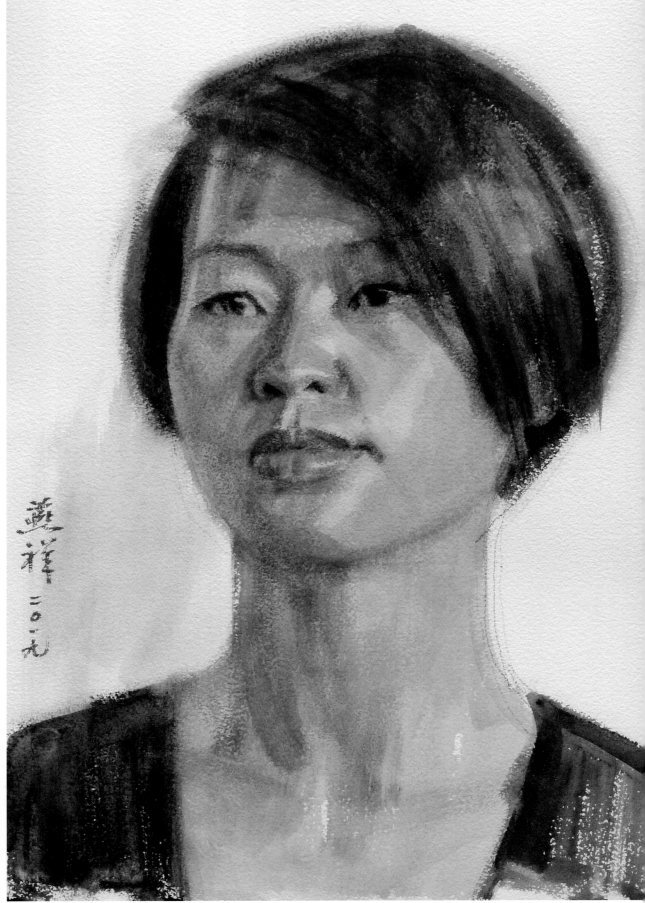

图185　作者／李燕祥

第八章　经典摹本

本章选择了当前中国水彩画中最具表现力的部分优秀肖像画作品，供欣赏与临摹。每件作品都具备各自不同的刻画重点和个性语言，值得认真临习和用心揣摩。需要说明的是，所谓"经典摹本"，并不是提供一种作画的标准，而是展示水彩画表现技巧与手法的多种可能性，激励后学者和革新者在艺途中保持前行与拓展的勇气。（图 186 ~ 图 193）

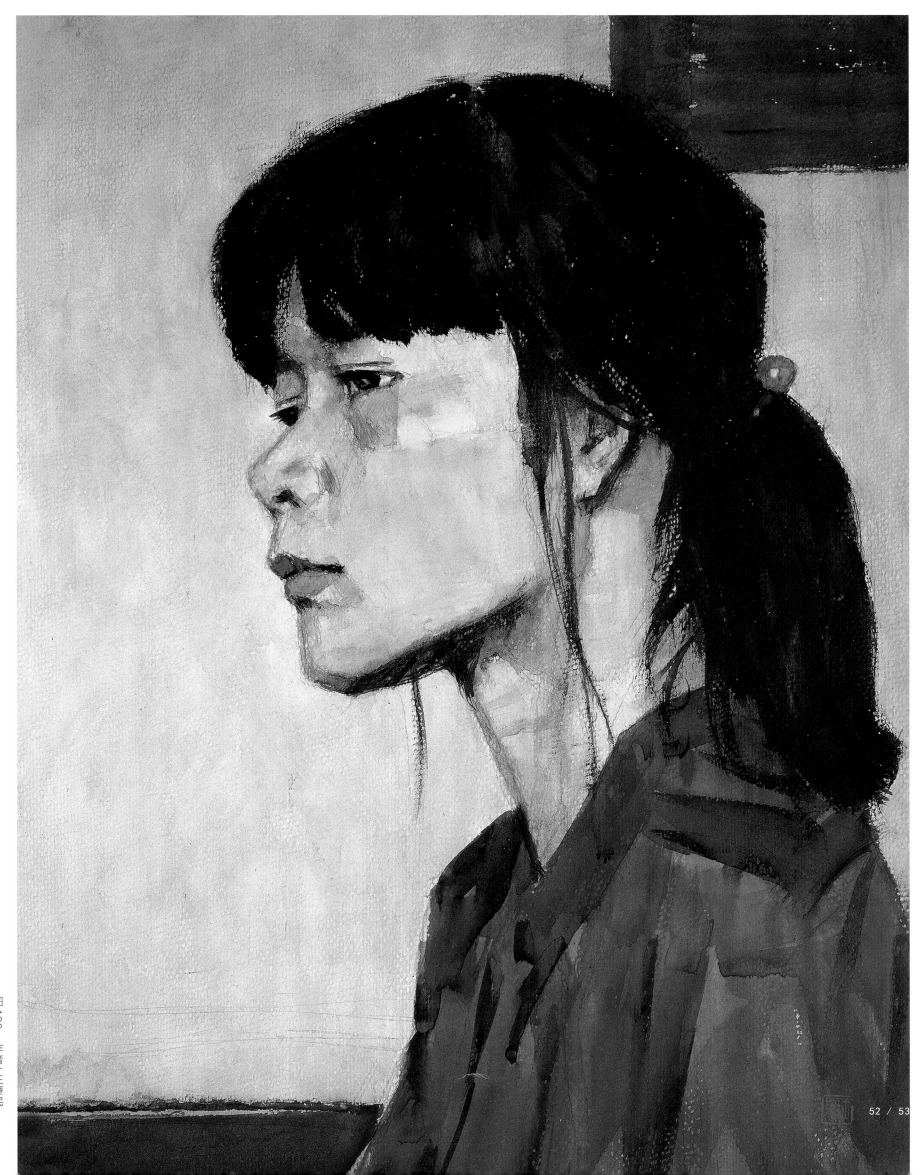

图 186　作者 \ 王肇民

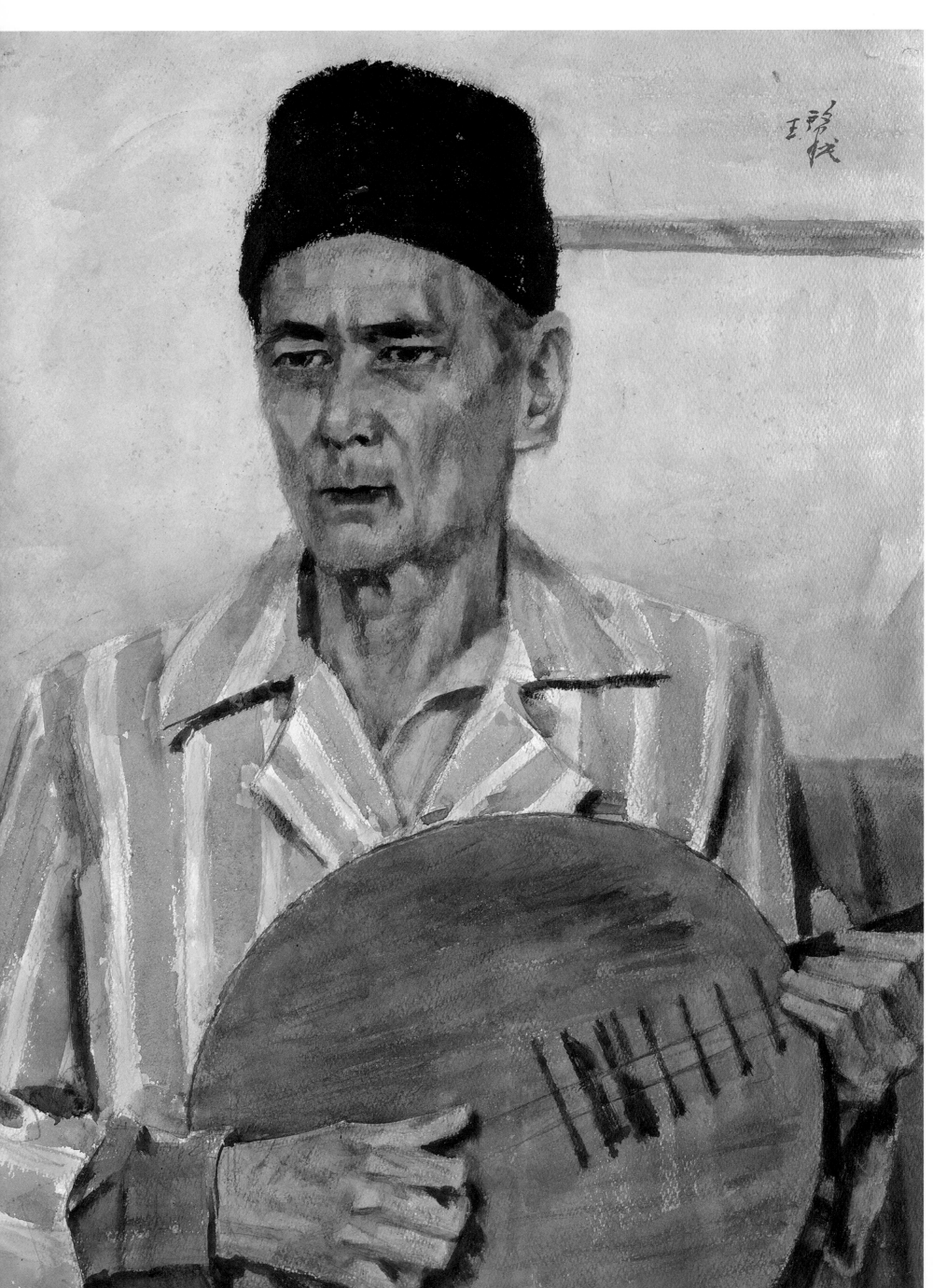

图187　作者＼王肇民

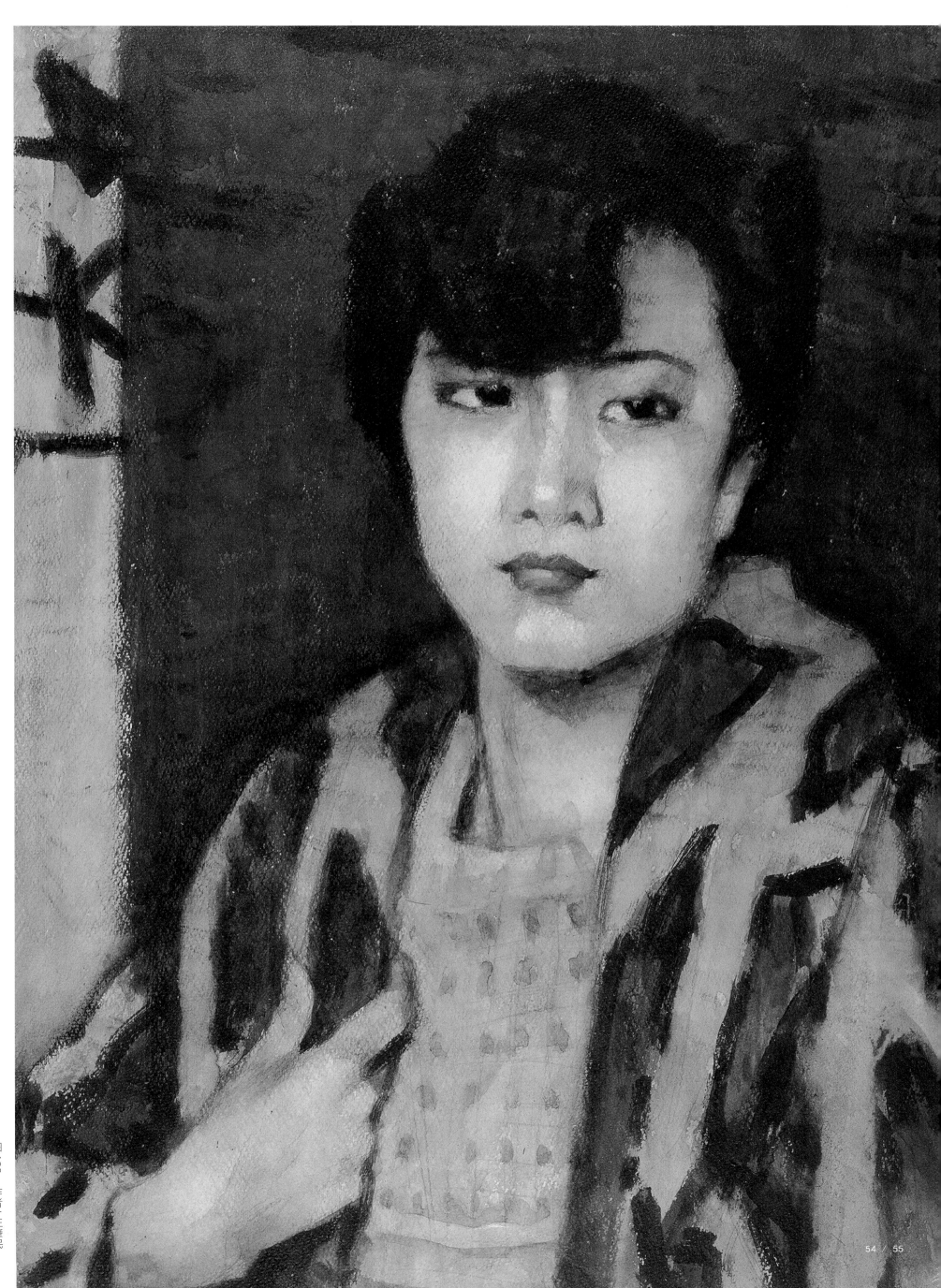

图188 作者\王肇民

水彩画 水彩肖像画 *SHUICAIHUA* *SHUICAI*
教学 写生教程 *JIAOXUE* *XIAOXIANGHUA*
举一反三 *JUYIFANSAN* *XIESHENG JIAOCHENG*

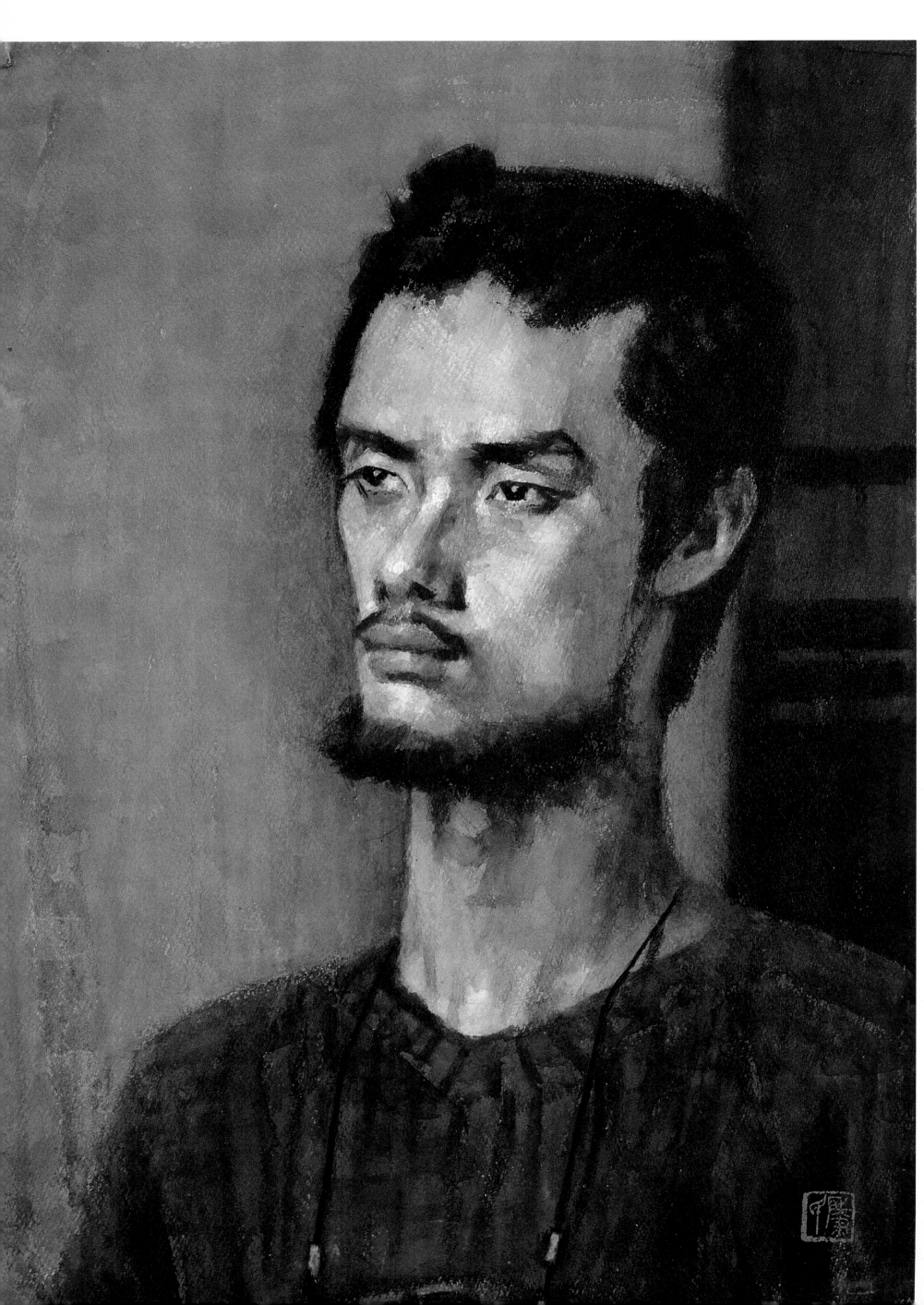

图189 作者／王肇民

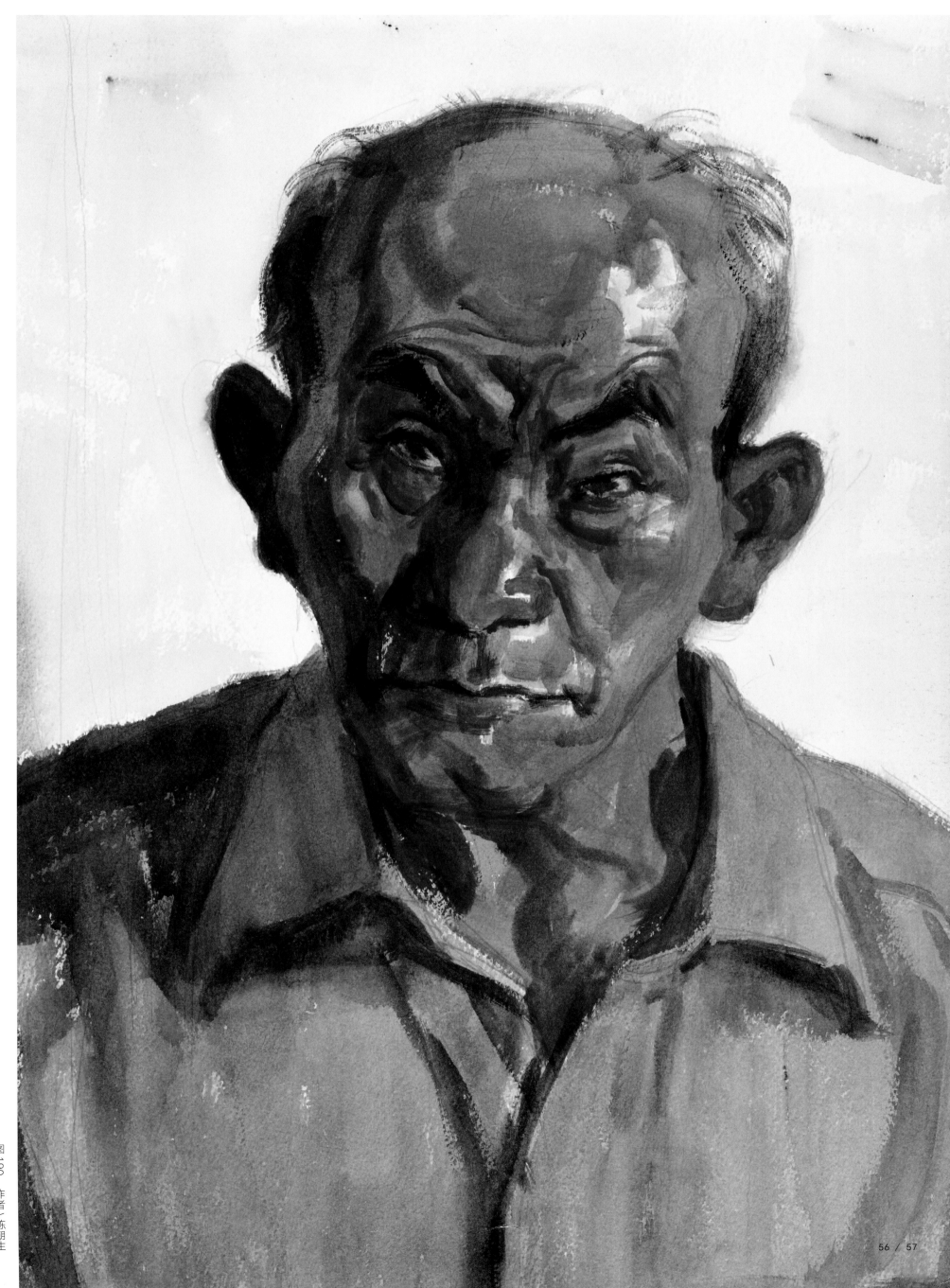

图 190　作者／陈朝生

56 / 57

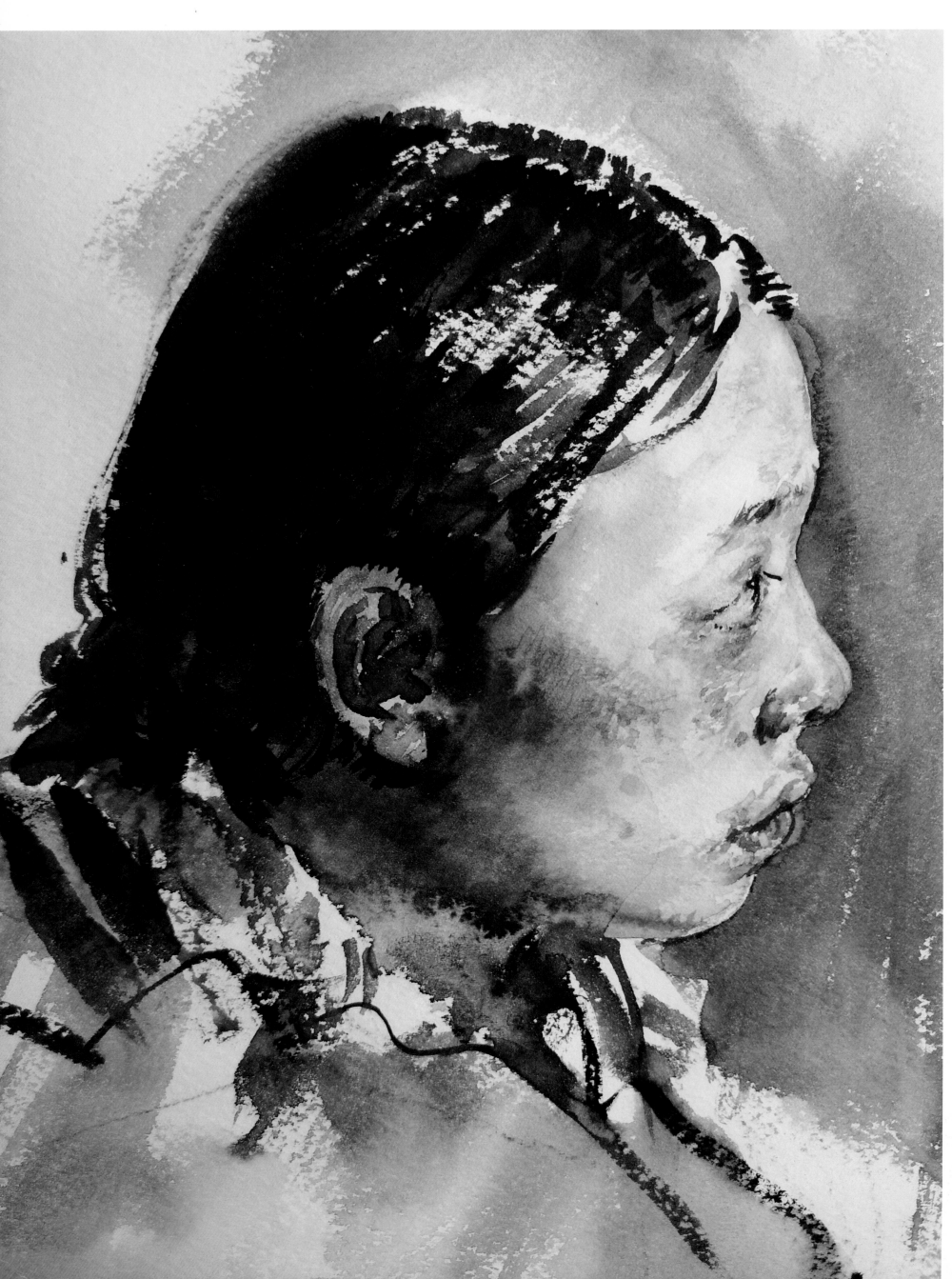

图 191　作者＼李晓林

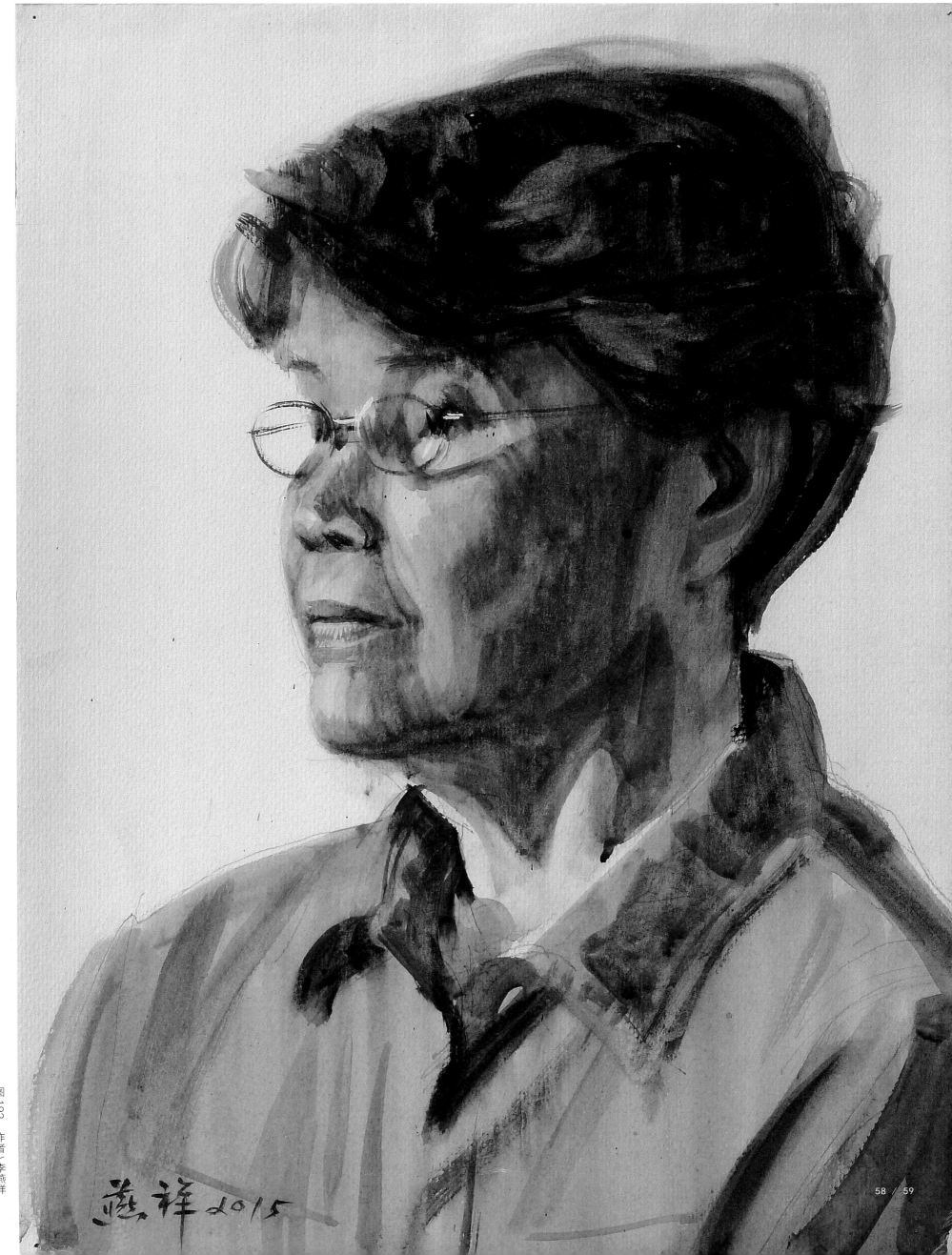

图 192　作者 / 李燕祥

58 / 59

水彩画　　　\　水彩肖像画
教学　　　　　　写生教程
举一反三

SHUICAIHUA　｜　SHUICAI
JIAOXUE　　　｜　XIAOXIANGHUA
JUYIFANSAN　｜　XIESHENG JIAOCHENG

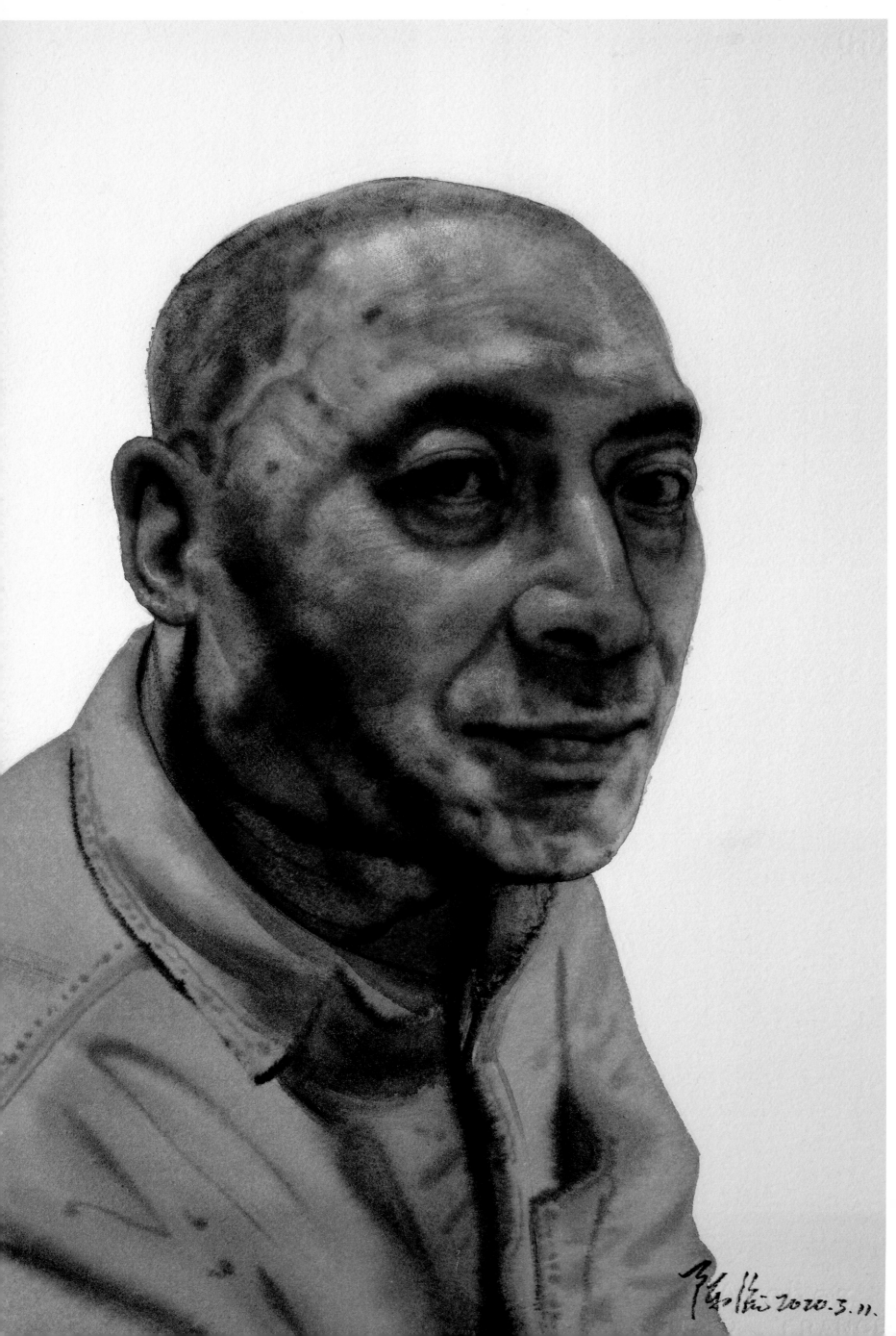

图 193　作者／陈流